卡通動漫屋

叢琳／編著

動漫服裝繪製技法寶典

服裝篇

新一代圖書有限公司

前　言

　　"卡通動漫屋"系列是一套細緻講述卡通動漫世界中的各個精彩部分繪畫技巧的圖書。這是一套很漂亮、很好看的書，一套帶領你進入卡通世界的書。不是因為這套書有多深奧，而是她簡潔明瞭，輕鬆活潑，指引著你一步步快樂地讀下去。

　　《服裝篇》講述了現實服裝繪畫及動漫世界中服裝的繪製。在現實生活中，服裝繪畫的構思是一種十分活躍的思維活動，構思通常要經過一段時間的思想醞釀而逐漸形成，也可能由某一方面的觸發激起靈感而突然產生。自然界、歷史古跡、舞蹈音樂以及民族風情等社會生活中的一切都可給設計者以無窮的靈感來源。服裝繪畫的前提是服裝設計，服裝設計是由造型設計和色彩設計兩大部分構成的，造型與色彩存在著千絲萬縷的聯繫，是服裝最顯著的外觀特徵。絕大部分的服裝都具有一定的實用功能，其次，服裝是人類文明的產物，每一件服裝都不同程度地反映出這件服裝所處的時代的特徵，反映出當時的科技水準、地理特徵、風土人情、宗教信仰等，也反映出民族、文化和個性的特性。因此服裝是藝術與技術、美學與科學的結合體。這些在動漫角色的設計過程中體現得淋漓盡致。

　　全書共分為六部分，先概述了服裝繪畫的整體風貌，然後講述了速寫服裝、捕捉服裝設計要點，緊接著進入動漫的世界，在這個世界中服裝以超現實的風格大膽呈現，在不同的故事情節中，服裝發揮了塑造角色性格、呈現歷史風貌、展現夢幻世界的功效。接下來進一步帶領讀者在動漫經典角色雲集的世界中，再一次享受服裝所展現的美輪美奐及藝術所達到的高度。你無法不讚歎動漫的世界是人類精神世界所呈現的巨作。

　　這是一本從現實入手，從簡至繁、逐步漸進的服裝繪製之書。本書是所有動漫愛好者的夥伴，同時也是動漫工作者的參考手冊。

　　為了使這套書出版，許多人付出了辛苦的勞動，在此感謝那些每天默默耕耘的朋友們，感謝讀者一直以來的支持！

<div align="right">叢琳</div>

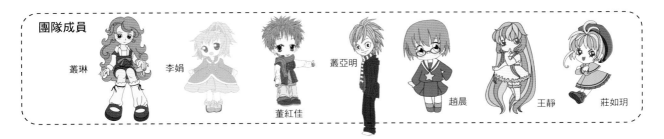

團隊成員

叢琳　　李娟　　　董紅佳　　叢亞明　　　趙晨　　王靜　　莊如玥

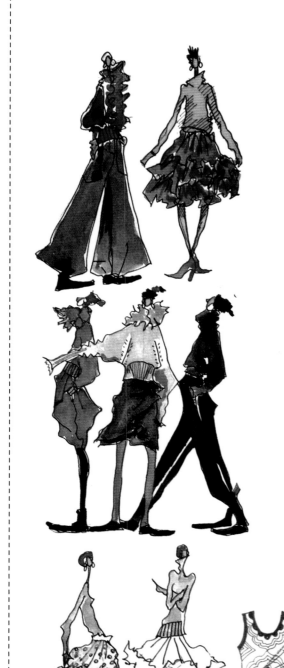

目 錄

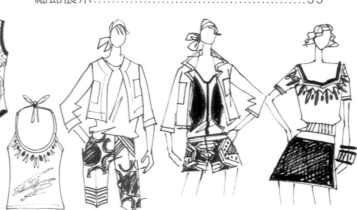

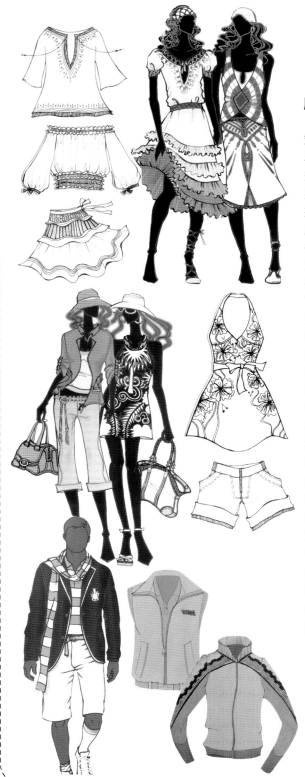

服裝風格與細節

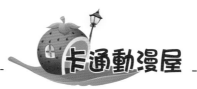
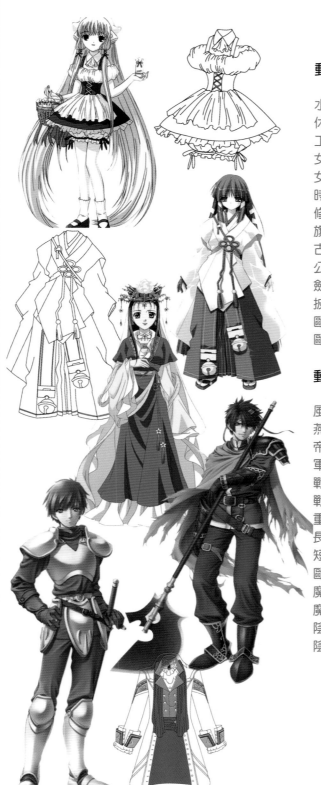

動漫美少女服裝

動漫美少男服裝

動漫超酷服裝

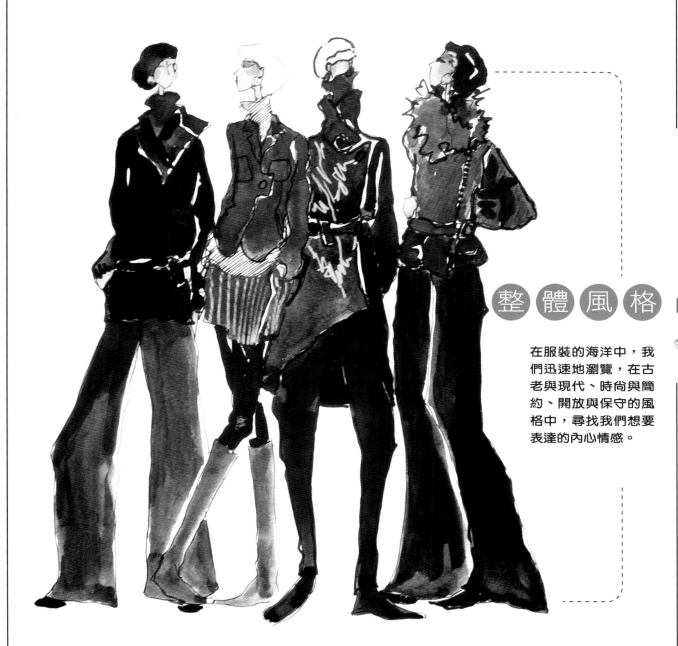

整體風格

在服裝的海洋中，我們迅速地瀏覽，在古老與現代、時尚與簡約、開放與保守的風格中，尋找我們想要表達的內心情感。

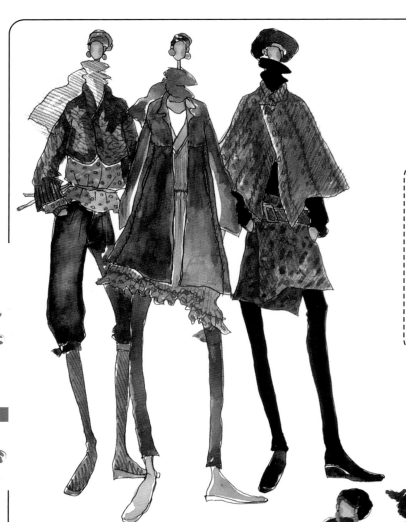

浪漫服飾

左邊的服裝通過淺淺的色調營造出了浪漫的情緒。服飾可愛的外形創造出清新的氣氛。荷葉邊的繪製是個重點，根據服裝的質地，荷葉邊的褶皺大小與密度都是不同的。給高脖領或圍脖添加適當的褶皺，看起來更有厚重感與毛絨感。

懷舊服飾

右邊服裝的繁瑣裝飾營造出戲裝效果。濃厚的色彩給人一種懷舊的氣息。高腰外套凸顯出人物纖細修長的雙腿，服裝上裝飾性的小細節表現出衣服的精緻華麗。繪製這類的服飾主要注意的是裝飾性的小細節，如花紋、褶皺與毛線的表示。

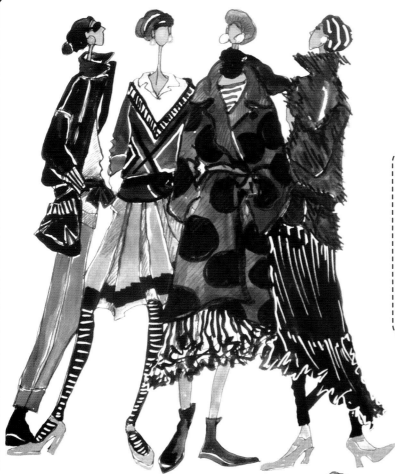

圖案服飾

這四組服裝採用了裝飾藝術性的圖案，作為服裝的主要修飾。大量的花紋與條紋的運用，使服裝造型顯得豪華別致而舒適，就連衣領處的設計也很是多樣。繪製這樣的服裝時，主要注意花紋的繪製，規整的花紋會隨著服裝的褶皺發生變形。如果沒有花紋的變形處理，繪製出來的服裝會過於平面化。

休閒服飾

富有神秘感與朦朧感的深色服裝，在整體風格上很是休閒。雙排扣的上衣設計，帶有一種軍服細節，窄肩與闊身的組合凸顯著女性的嬌小，羊毛質感的服飾給人一種柔軟的感受。繪製類似於軍服硬質的衣服時，褶皺的效果不必太多。而柔軟質地的服飾，大幅度的褶皺及毛線的紋理都是需要表現出來的。這樣衣服看起來會有厚重感。

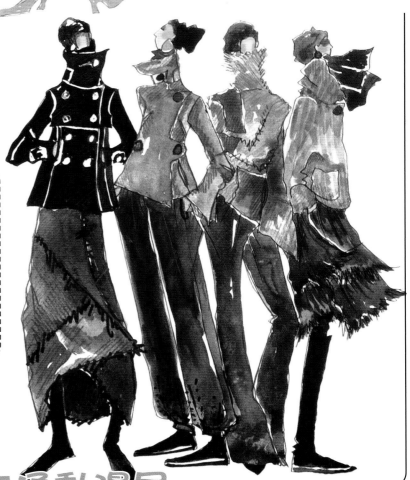

卡通動漫屋

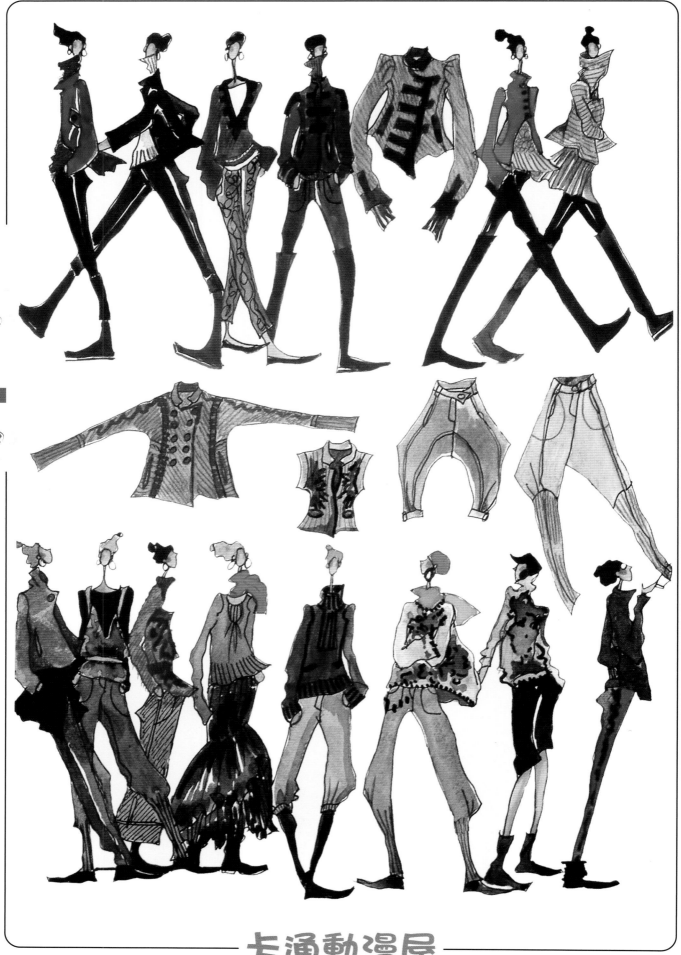

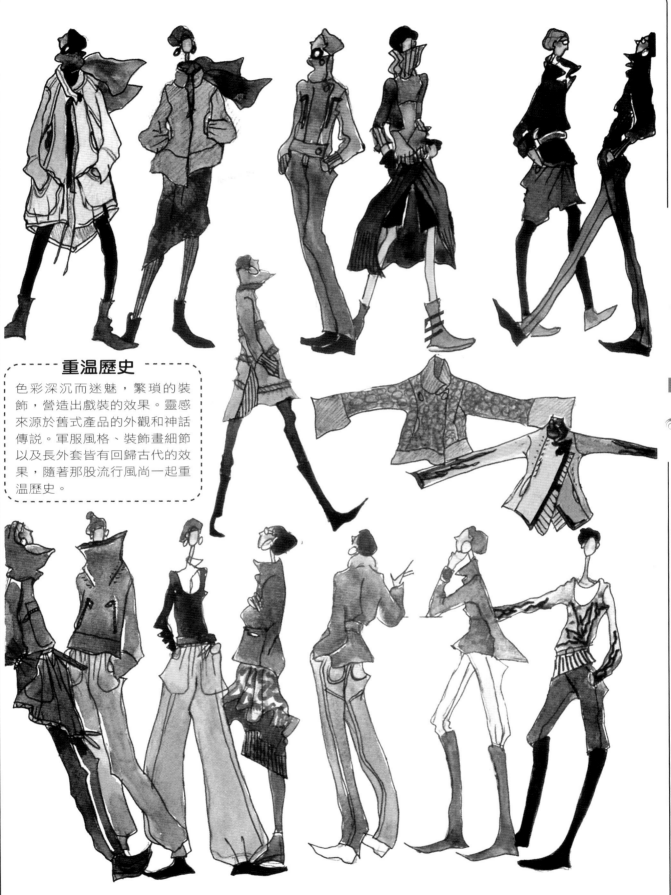

重溫歷史

色彩深沉而迷魅，繁瑣的裝飾，營造出戲裝的效果。靈感來源於舊式產品的外觀和神話傳說。軍服風格、裝飾畫細節以及長外套皆有回歸古代的效果，隨著那股流行風尚一起重溫歷史。

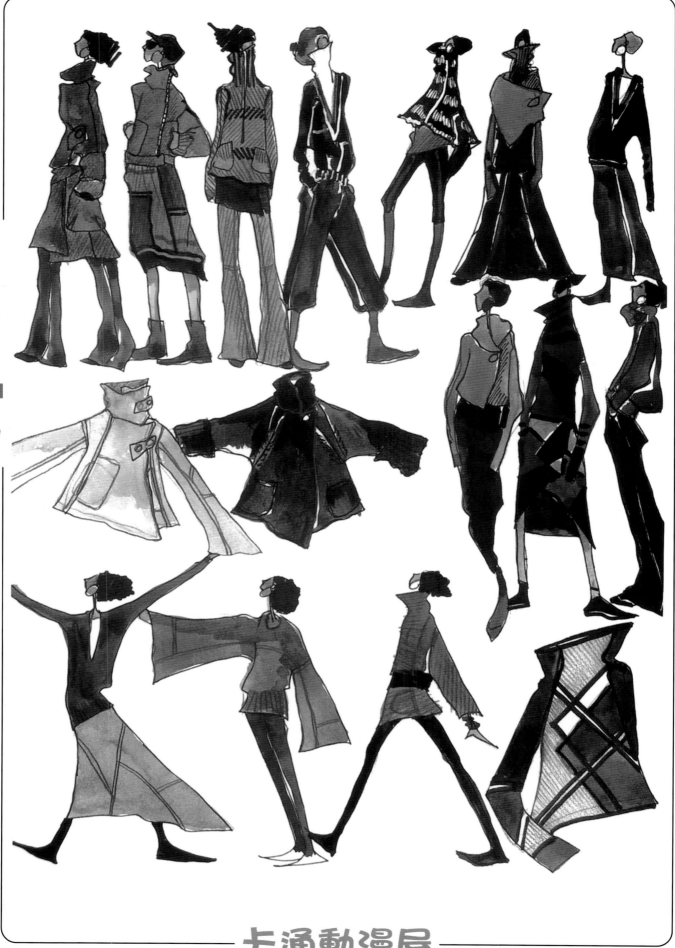

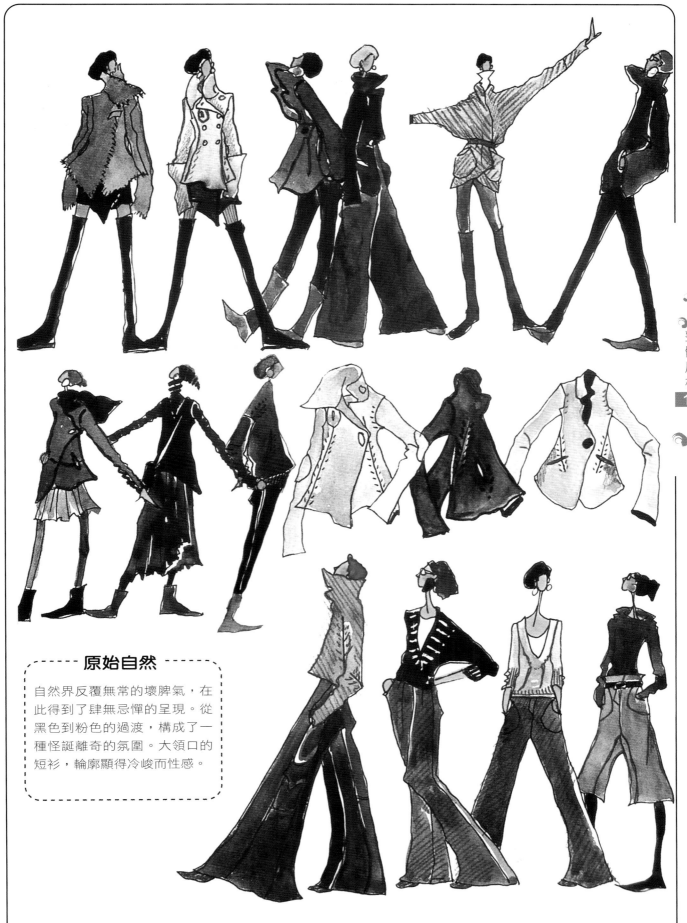

原始自然

自然界反覆無常的壞脾氣，在此得到了肆無忌憚的呈現。從黑色到粉色的過渡，構成了一種怪誕離奇的氛圍。大領口的短衫，輪廓顯得冷峻而性感。

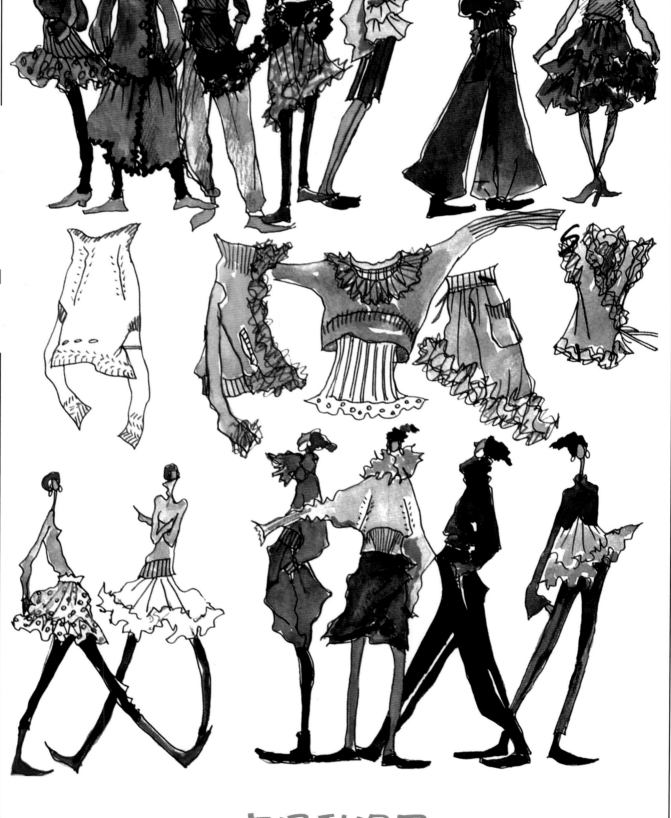

多元繁複的服飾

多元的服飾，能給你帶來無限的靈感。眾多服飾中，總會有適合角色特點的。潑墨效果的服飾揮灑自然之風，帶來悠閒、隨意的視覺效果。

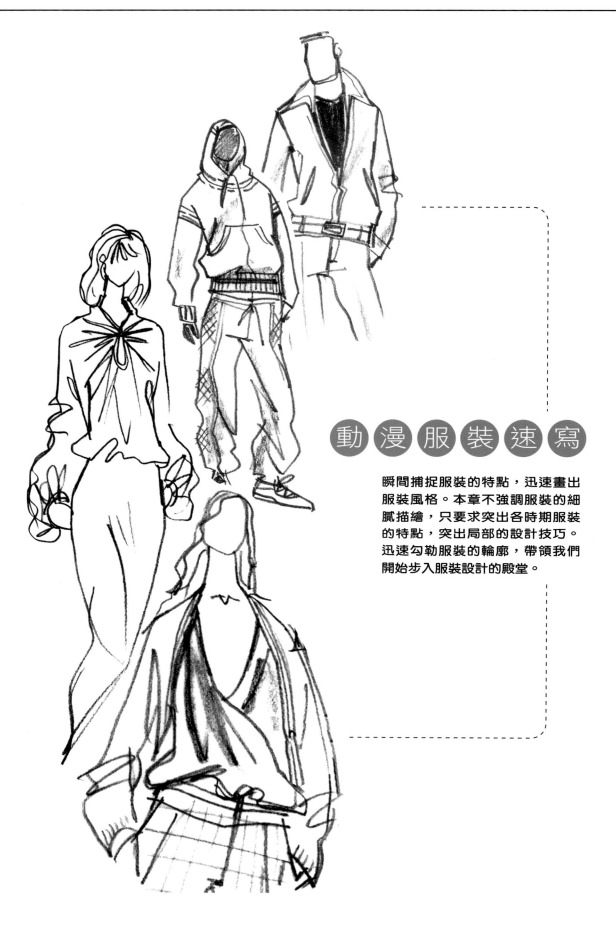

動漫服裝速寫

瞬間捕捉服裝的特點,迅速畫出服裝風格。本章不強調服裝的細膩描繪,只要求突出各時期服裝的特點,突出局部的設計技巧。迅速勾勒服裝的輪廓,帶領我們開始步入服裝設計的殿堂。

襯衫的樣式

襯衫的類型較為豐富，有長袖式、短袖式；有立領、翻領、無領；還有前身打褶的禮服襯衫，運動式襯衫、獵裝式襯衫、夾克式襯衫等。在襯衫的圖案方面，單色襯衫比有圖案的襯衫單調一些，帶有規整的格子襯衫更具有休閒自由的感覺。

V領羊毛衫

為表現出羊毛衫的效果，繪製時可以透過直線來表示毛衫的紋理。適當地添加些陰影可以增添絨質的效果。

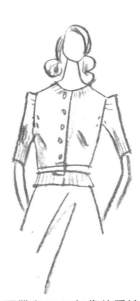

細腰帶與1940年代的肩線

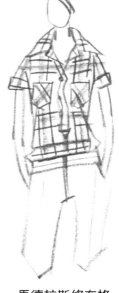

馬德拉斯條布格

獵裝細節

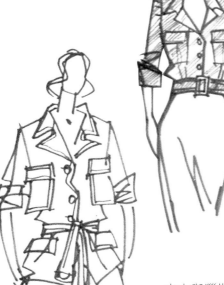

羊毛衣的紋理較大，在繪製毛衣縫合的地方時，可運用粗短的線條交錯繪製，表現出效果。

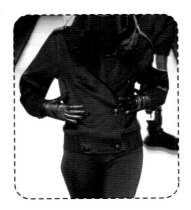

襯衫式夾克

夾克與獵裝的衣服質地相對硬挺，為了表現這種質感，繪製衣服時用筆直的線條取代彎曲柔和的線條，順直的線使得衣服稜角分明。褶皺的效果也相對減少。

裁短的夏日小毛衫

襯衫的演化

現在的襯衫已經不是當初的那麼單一了,有搭配西服穿的傳統襯衫與外穿的休閒襯衫。前者是穿在內衣與外衣之間的款式,其袖籠較小,便於穿著外套;後者因為單獨穿用,袖籠可大,便於活動,花色與款式也更是繁多。下面這些服裝就是通過襯衫演變而來。

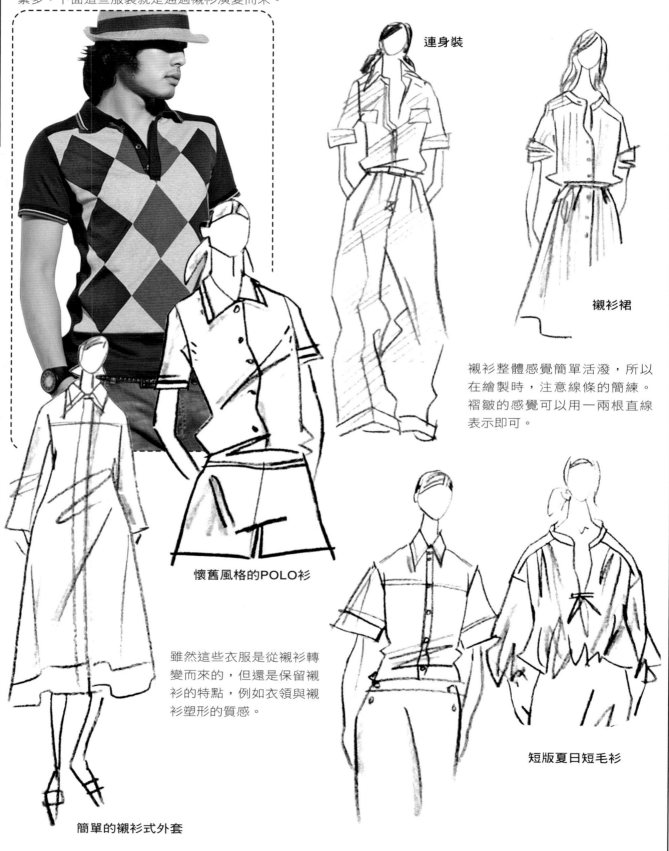

連身裝

襯衫裙

襯衫整體感覺簡單活潑,所以在繪製時,注意線條的簡練。褶皺的感覺可以用一兩根直線表示即可。

懷舊風格的POLO衫

雖然這些衣服是從襯衫轉變而來的,但還是保留襯衫的特點,例如衣領與襯衫塑形的質感。

短版夏日短毛衫

簡單的襯衫式外套

設計精良的襯衫雖然只是草草地繪製出來，但依然可以看出衣服的風采。
最主要的就是在繪製時，抓住了衣服的特點。下面這些全新比例的襯衫再
次以浪漫和迷人之姿走上時尚尖端。特別的袖子和領子是關鍵所在，柔軟
的面料也是重要組成部分，演繹出懸垂和褶皺的效果。

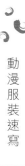
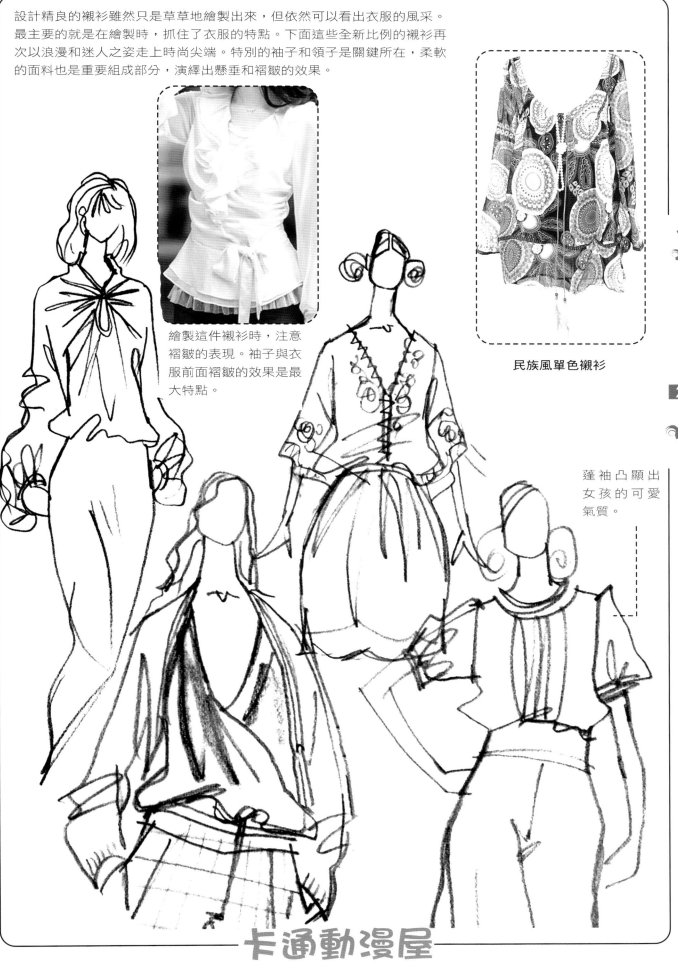

繪製這件襯衫時，注意
褶皺的表現。袖子與衣
服前面褶皺的效果是最
大特點。

民族風單色襯衫

蓬袖凸顯出
女孩的可愛
氣質。

卡通動漫屋

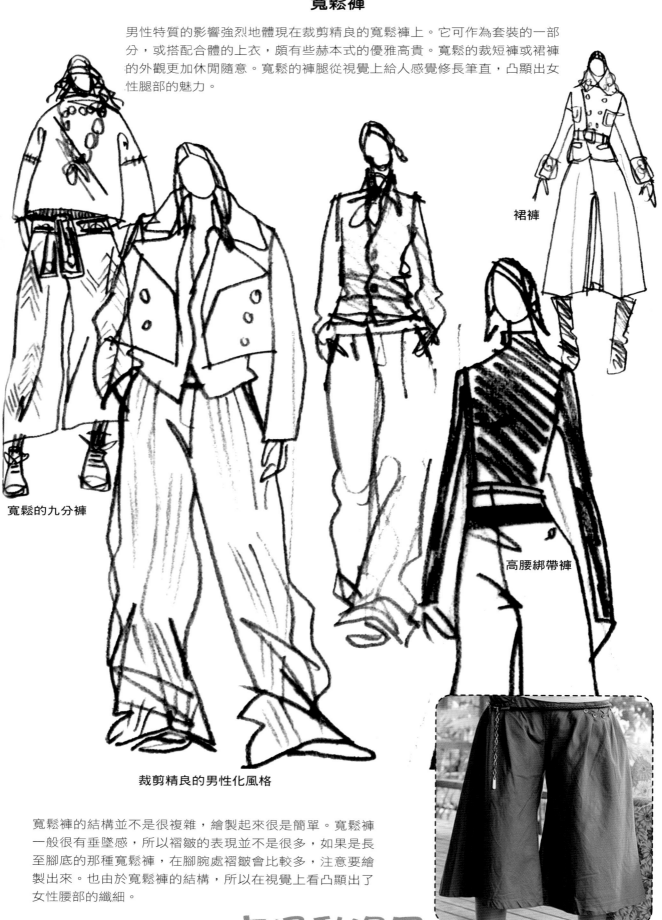

寬鬆褲

男性特質的影響強烈地體現在裁剪精良的寬鬆褲上。它可作為套裝的一部分，或搭配合體的上衣，頗有些赫本式的優雅高貴。寬鬆的裁短褲或裙褲的外觀更加休閒隨意。寬鬆的褲腿從視覺上給人感覺修長筆直，凸顯出女性腿部的魅力。

裙褲

寬鬆的九分褲

裁剪精良的男性化風格

高腰綁帶褲

寬鬆褲的結構並不是很複雜，繪製起來很是簡單。寬鬆褲一般很有垂墜感，所以褶皺的表現並不是很多，如果是長至腳底的那種寬鬆褲，在腳腕處褶皺會比較多，注意要繪製出來。也由於寬鬆褲的結構，所以在視覺上看凸顯出了女性腰部的纖細。

卡通動漫屋

窄腿褲

這是一種不可缺少的款式，是用來補充體積感的樣式。高跟鞋和纖細修長的褲子將陽剛之氣一掃而空。從某種意義上說，窄腿褲是一種文化符號。

格子修身窄管褲

煙管褲

細長的緊身褲

牛仔窄管褲

窄管褲的褲管很細，幾乎貼合在腿部。繪製時要注意經常出現在膝蓋處的褶皺，褶皺幅度小而密。只要簡單幾筆就將褲子的緊身效果表現得淋漓盡致。

短褲與截短褲

短褲可以出現在正裝與便裝中，或精良時尚的印花太陽裙，或採用印花和條紋營造輕鬆休閒的假日風情。

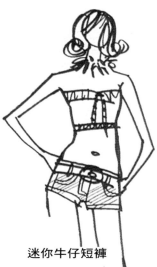

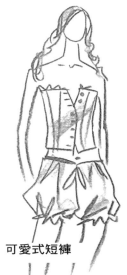

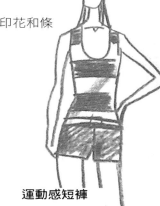

運動感短褲

短褲套裝　　**迷你牛仔短褲**　　**可愛式短褲**

繪製短褲與截短褲並不複雜，主要是不同材質的表現。西服式的短褲褶皺與修飾的東西較少，牛仔短褲可以運用直線條表示面料的紋理，虛線代表縫合的效果，材質較軟的短褲褶皺會多些。

每種褲子樣式都經過截短處理。

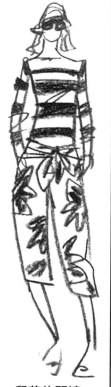

截短褲種類很多，繪製時注意觀察它的特點。例如底邊有縮口的、反折的與寬鬆的等。

截短西褲　　**海盜褲**　　**印花休閒褲**

卡通動漫屋

女性上衣與短上衣

女性上衣的設計凸顯出了女性的優雅、性感。由於不同的面料會出來不同的效果，在一些小細節上要注意，繪製時要表現出來。

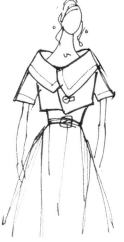

新式波蕾若外套

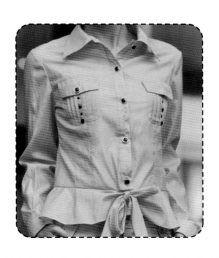

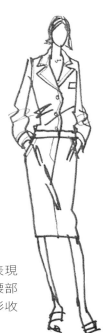

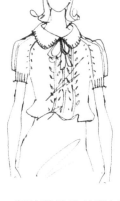

蕾絲裝飾的針織衫

繪製這件收腰襯衫上衣時，注意為了表現襯衫塑形的質感，褶皺的表現要少。腰部中間的直線與蝴蝶結適度地表現出襯衫收腰的效果，突出了女性腰部的線條。

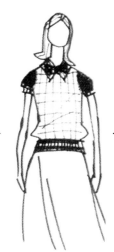

在這些衣服中，常常出現泡泡袖、蕾絲、卡腰與圓潤的肩線。這些都是女性服裝中常出現的。經過這些小細節的處理，完美地將女性的魅力展現出來。

七分袖與圓潤的肩線

可愛樣式的羅紋收腰

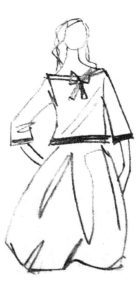

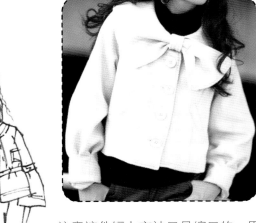

注意這件短上衣袖口是縮口的，周圍要有褶皺的表現。腰部的設計較為寬鬆，凸顯了女性的嬌小可愛。

簡潔的20世紀50年代上衣

大紐扣與收腰款式

修身外套

繫帶和帶口的腰帶使寬鬆的、無結構的外套變得有型。在最新的帝國式高腰造型影響下，腰帶的位置很高，或針對20世紀30年代的女明星風格，腰帶軟軟地纏繞、繫紮在腰間；注意重點在領子上。

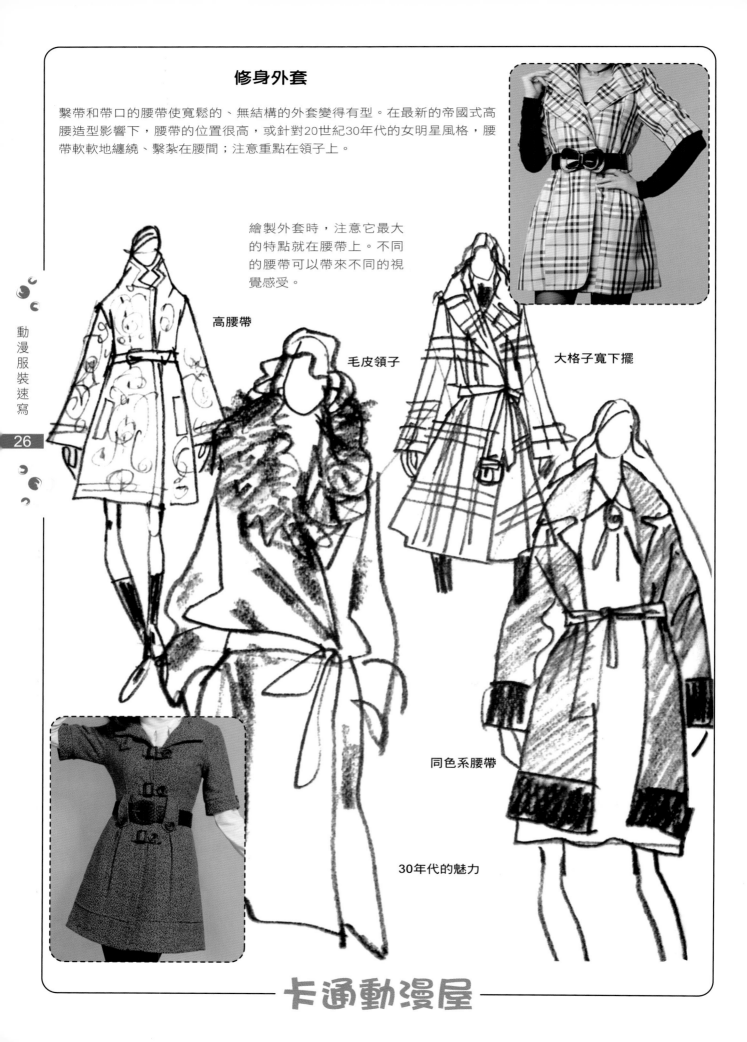

繪製外套時，注意它最大的特點就在腰帶上。不同的腰帶可以帶來不同的視覺感受。

高腰帶

毛皮領子

大格子寬下擺

同色系腰帶

30年代的魅力

裙裝

裙裝是女孩的象徵，一個可以盡情地展現女性魅力的服裝，下面的這四件裙裝分別代表了四種風格。百褶的多層荷葉邊短裙凸顯了女孩的性感嬌小，20世紀60年代的A字形裙裝則給人一種簡約清爽的感覺，如果說娃娃裙襯托出了女孩子的可愛，那麼復古蕾絲的低腰長裙則凸顯出女性的時尚典雅。

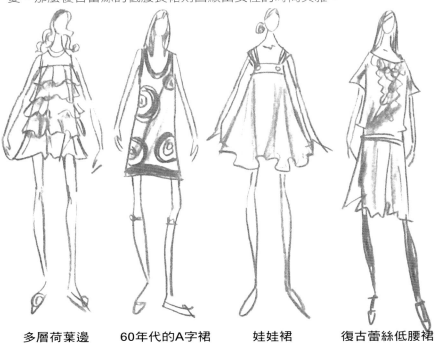

繪製這些裙裝時，要注意觀察它們的特點。例如衣服材質的不同與樣式的不同，在褶皺的表現上也不同。

| 多層荷葉邊 | 60年代的A字裙 | 娃娃裙 | 復古蕾絲低腰裙 |

舞會裙

為了在舞會上引人注目，女性們所穿的舞會裙也是各式各樣，魅力十足。
大型的蝴蝶結、荷葉邊與束腰都是在舞會裙中常見的。

舞會裙上的蝴蝶結、百褶、衣領設計與腰部裝飾都是繪製的重點。

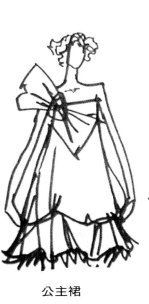

公主裙

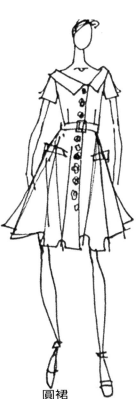

圓裙

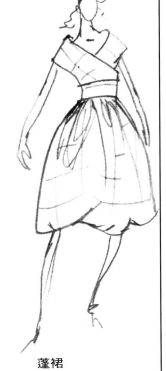

蓬裙

圖案服飾

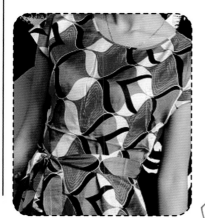

一件簡單的服裝，要想變得好看，圖案永遠都是最好的調味劑。一些看似簡潔款的服裝，加一些圖案點綴的細節，整體瞬間變幻出不同的味道，效果也就會大不相同。在服飾搭配上也會變得不同。圖中的幾件衣服從20世紀60年代的裝飾面料和粗獷的非洲風格圖案中獲得靈感，大型印花和局部的印花賦予簡單造型以戲劇性效果。

風格印花

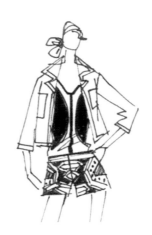

幾何圖案

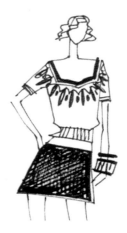

領口印花

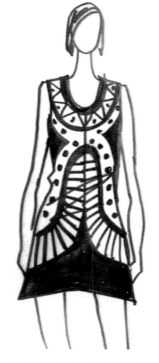

民族風花紋

服飾上的圖案是多種多樣的，例如花卉圖案、幾何圖案、不規則圖案與民族特色的圖案。在繪製時，不用擔心花紋的複雜性，仔細觀察這些花紋，它們只是運用直線和曲線反覆疊加、複製與排列形成的。

結合身體比例的對稱圖案

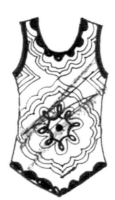

局部印花

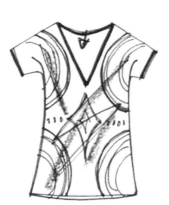

大幾何圖案

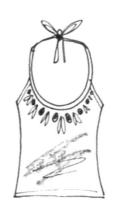

項鏈式領口裝飾

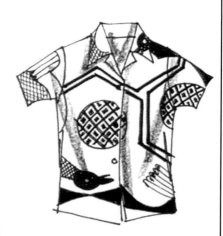

運動服飾

運動服飾在樣式上比較單一，它提倡的是簡潔舒適。原本從單一的白色發展
到各種亮色調的色彩，給人一種陽光向上的感覺。

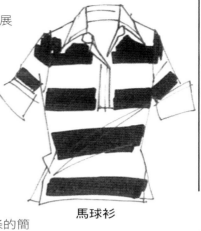

馬球衫

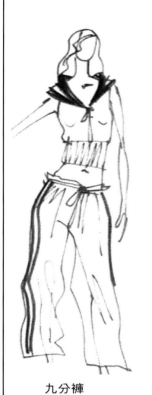

九分褲

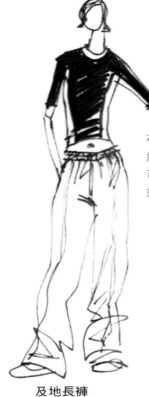

及地長褲

在繪製運動裙裝時，注意線條的簡
練，有時為了表現運動褲的鬆垮，
可以在褲腿底部多加些褶皺，來表
現質感。

收腰上衣

網球裙

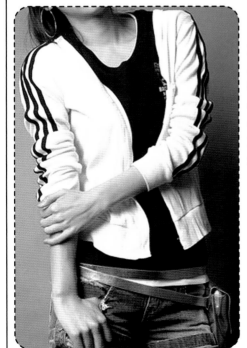

現在還可以經常
見到帶有運動風
格的衣服，雖然
不完全是運動
裝，但是帶有運
動特色的細節還
是要表現出來。

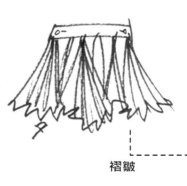

褶皺

在女運動裝中，也會出現
褶裙，褶皺的效果為原本
規矩的運動裙添加了些隨
性與女性化。

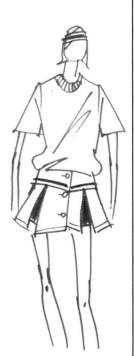

卡通動漫屋

折疊服飾

圍繞身體的裙褶形成刀刃般的外形。這種立體的方式是用來塑造動人的領口細節和服裝背面的點綴之筆。在繁複折疊的地方高明地修飾身材缺點、展現優點。

為了繪製出疊加的效果,在繪製這種衣服時,要一層一層按順序繪製線條。並且添加褶皺的效果,這樣好似立體的折疊效果就繪製出來了。

迷人的低胸晚裝

40年代風格的繁複立裁

臀部造型

和服造型

披肩造型

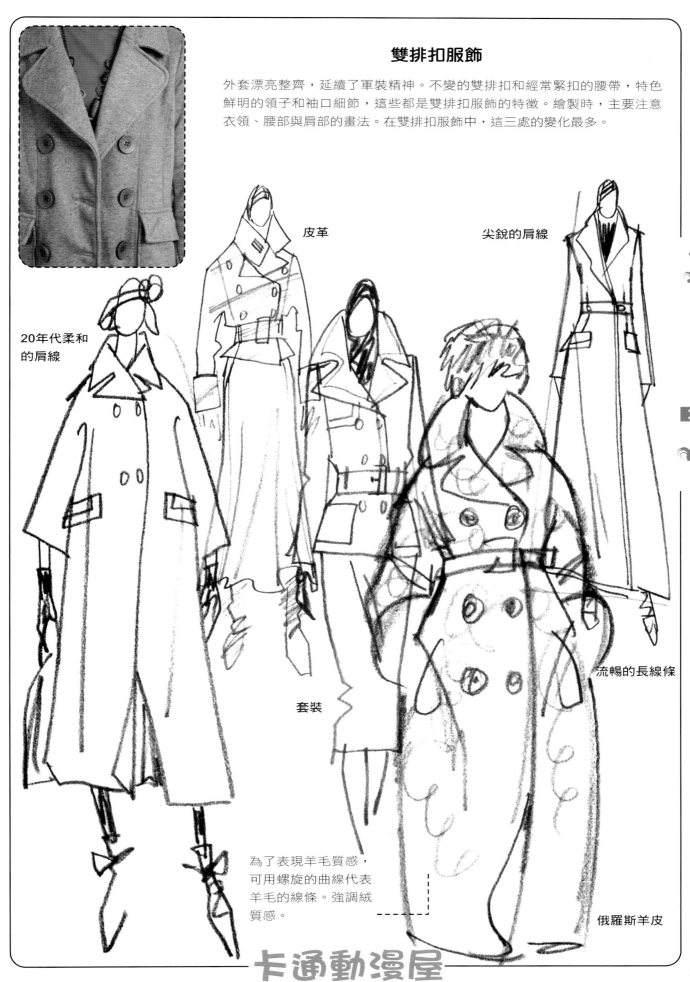

雙排扣服飾

外套漂亮整齊，延續了軍裝精神。不變的雙排扣和經常緊扣的腰帶，特色鮮明的領子和袖口細節，這些都是雙排扣服飾的特徵。繪製時，主要注意衣領、腰部與肩部的畫法。在雙排扣服飾中，這三處的變化最多。

皮革

尖銳的肩線

20年代柔和的肩線

套裝

流暢的長線條

為了表現羊毛質感，可用螺旋的曲線代表羊毛的線條。強調絨質感。

俄羅斯羊皮

沙漏型服飾

沙漏式剪裁，是女裝中最吸睛的款式。肩部與臀部的無限誇大及腰部在視覺上的極端變小，於是身體發展成為一種矯飾的沙漏形，使腰部成為視覺的焦點，也讓著此服裝的女性更有女人味。低胸領口、掐腰與包臀的裙子造型在成衣和禮服中均有表現，再加上最高的高跟鞋就盡善盡美了。

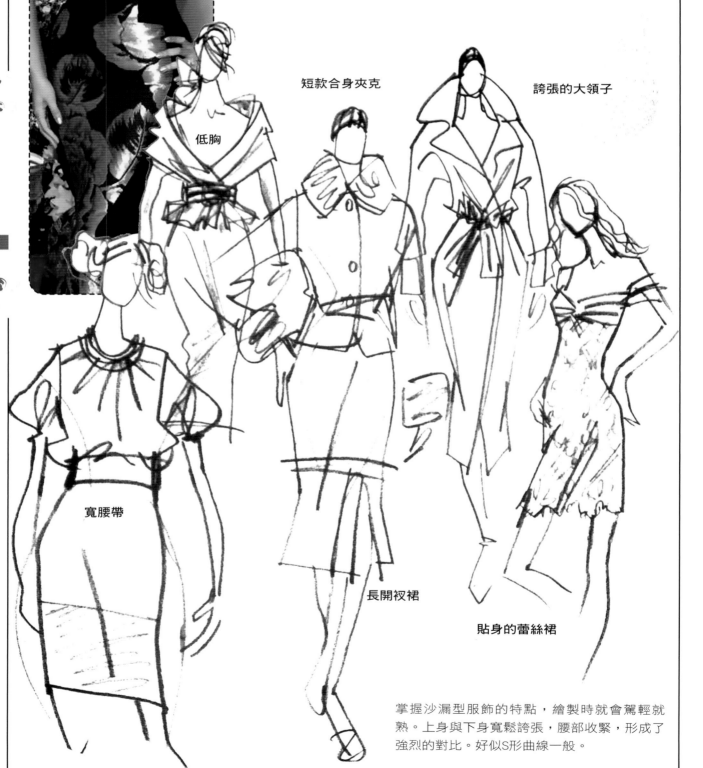

短款合身夾克

誇張的大領子

低胸

寬腰帶

長開衩裙

貼身的蕾絲裙

掌握沙漏型服飾的特點，繪製時就會駕輕就熟。上身與下身寬鬆誇張，腰部收緊，形成了強烈的對比。好似S形曲線一般。

體積感服飾

體積感服飾強調的就是寬大休閒，無論是針織衫還是披肩斗篷、外套等都是寬大得出奇。體積感服飾是時尚潮流不可缺少的元素。

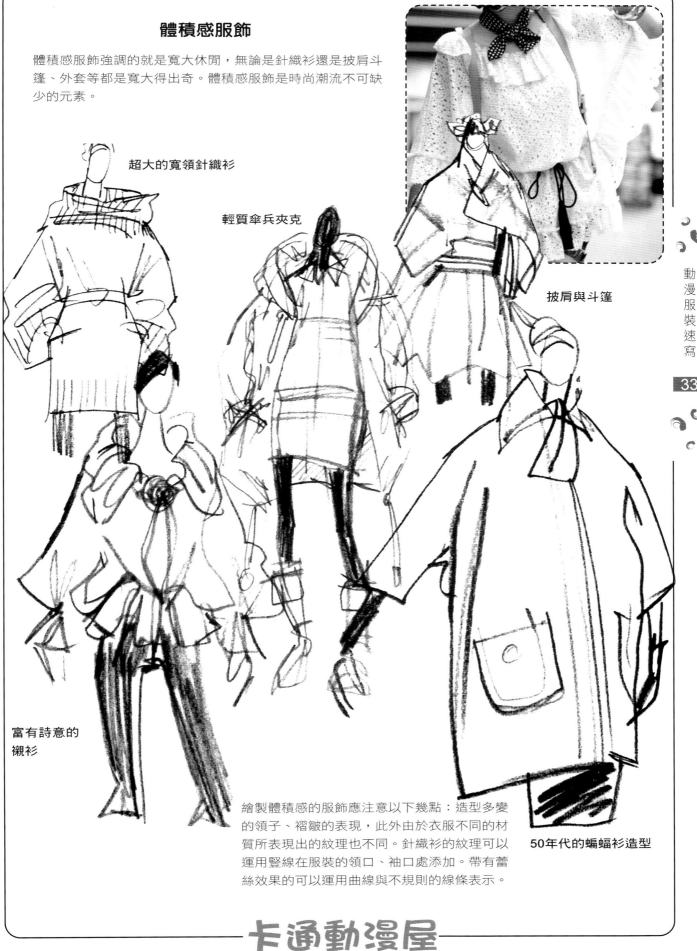

超大的寬領針織衫

輕質傘兵夾克

披肩與斗篷

富有詩意的襯衫

繪製體積感的服飾應注意以下幾點：造型多變的領子、褶皺的表現，此外由於衣服不同的材質所表現出的紋理也不同。針織衫的紋理可以運用豎線在服裝的領口、袖口處添加。帶有蕾絲效果的可以運用曲線與不規則的線條表示。

50年代的蝙蝠衫造型

帝政線條服飾

所謂帝政線條（Empire line）就是一種高腰的長裙，領口開得較低，高腰的位置稍微收縮，從腰部向下擺擴展。

這種經典的女裝造型著重點在胸部，或呈現出罩形和圍裙裝中孩子氣的線條，或散發出十八、十九世紀之交濃郁的浪漫味道。整體感覺女性味十足。

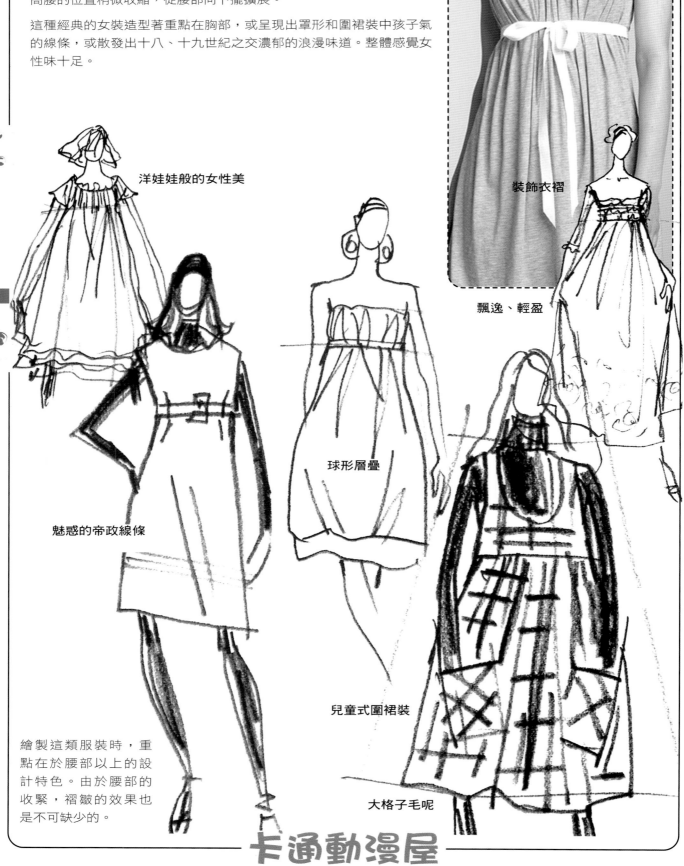

裝飾衣褶

洋娃娃般的女性美

飄逸、輕盈

魅惑的帝政線條

球形層疊

兒童式圍裙裝

大格子毛呢

繪製這類服裝時，重點在於腰部以上的設計特色。由於腰部的收緊，褶皺的效果也是不可缺少的。

細節展示

領口

領口指衣服頸圍的輪廓線，通過其形狀來強調臉型及其大小，頸長及其粗細，肩傾斜等特徵，並使其柔和。領口的名字也是根據領口的外形與特徵命名的。

開領

梭織領口

深V領

繪製衣領的時候，注意要畫出立體感，主要是確立領口線條的走向。

領口裝飾

在上衣的設計中，最可以大作文章的應該就是領口部分了，也許在男性服裝上並不是很多見，但是女性服裝中領口的種類就非常繁多。

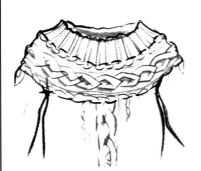

提花編製的育克（yoke）

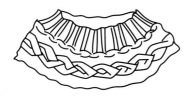

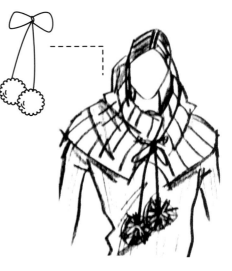

巨大的披肩領

絨球裝飾

卡通動漫屋

腰帶

現在腰帶已經成為一種時尚，細看國際大大小小時裝展，設計師已經離不開腰帶了。特別是男士，幾乎每一個男士都要在褲子上束一條皮帶。腰帶的作用已經延展到了實用性之外，時尚搭配，甚至點綴的作用也日益加重。

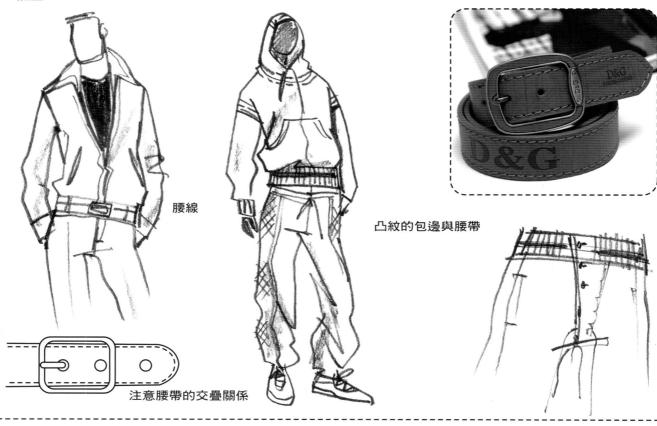

腰線

凸紋的包邊與腰帶

注意腰帶的交疊關係

褶皺線條

無論是什麼樣的服飾，都會出現褶皺的紋理。如果沒有褶皺的出現，繪製出來的服飾會過於平面死板，沒有立體感。衣服柔軟的質地也不會表現出來。

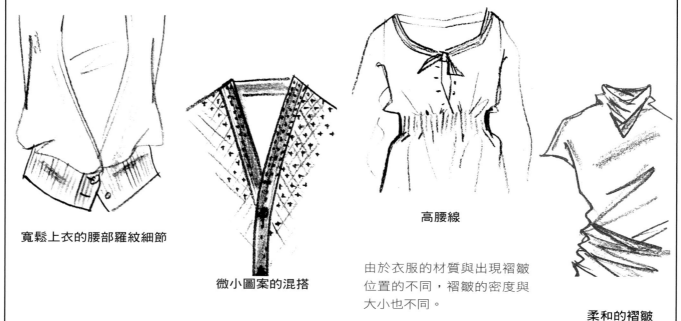

寬鬆上衣的腰部羅紋細節

微小圖案的混搭

高腰線

由於衣服的材質與出現褶皺位置的不同，褶皺的密度與大小也不同。

柔和的褶皺

上衣細節

這四組圖的款式是屬於大而蓬鬆的，獨特的樣式設計極為搶眼。單色的大色塊上衣看起來活潑跳躍，特別的拉鍊設計彰顯出人物的中性與狂野。超大的羅紋邊凸顯出腰部的纖細，而帶有兜帽的服飾永遠不會退出時尚潮流。

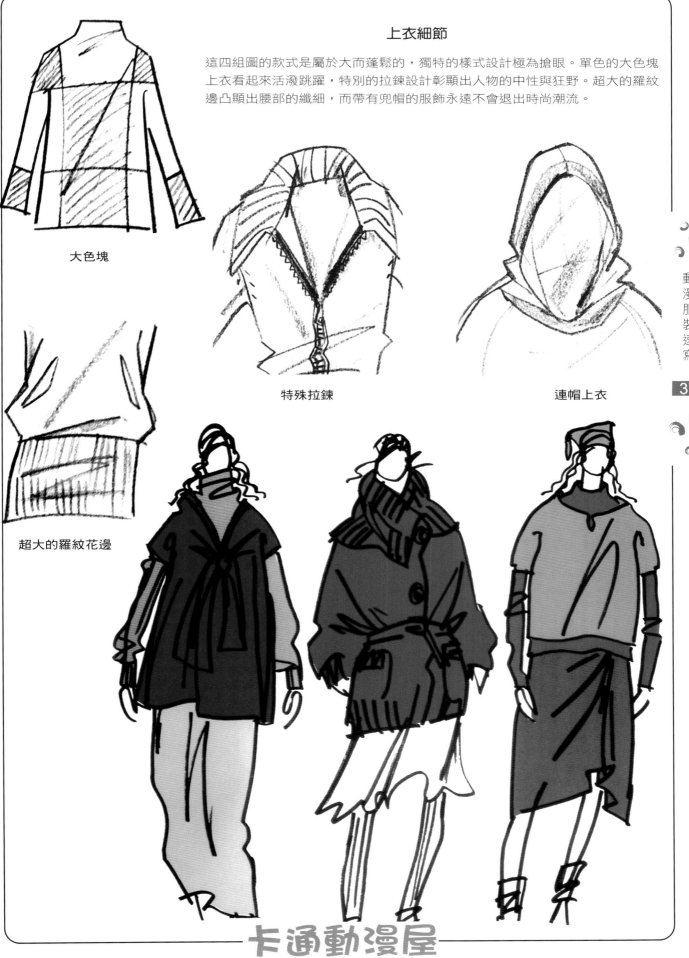

大色塊

特殊拉鍊

連帽上衣

超大的羅紋花邊

上衣細節

這四組圖的款式是屬於比較女性化的衣服，簡單隨性，充滿自然的氣息。前面打結的服飾中，以中間打的結為原點，向四周擴散的小線條，可以加強整件服飾的立體感。如果不畫出，會顯得服裝平板。繪製服裝時，這樣的小細節應多加注意。

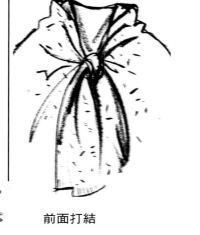

前面打結

深V領

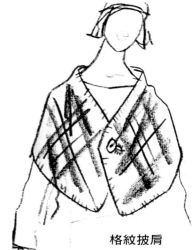

格紋披肩

泡泡袖

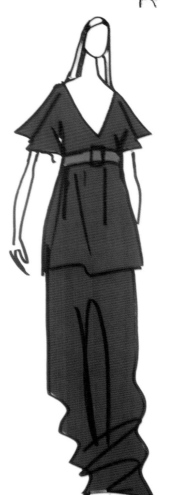

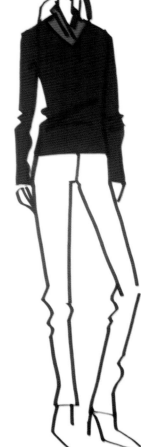

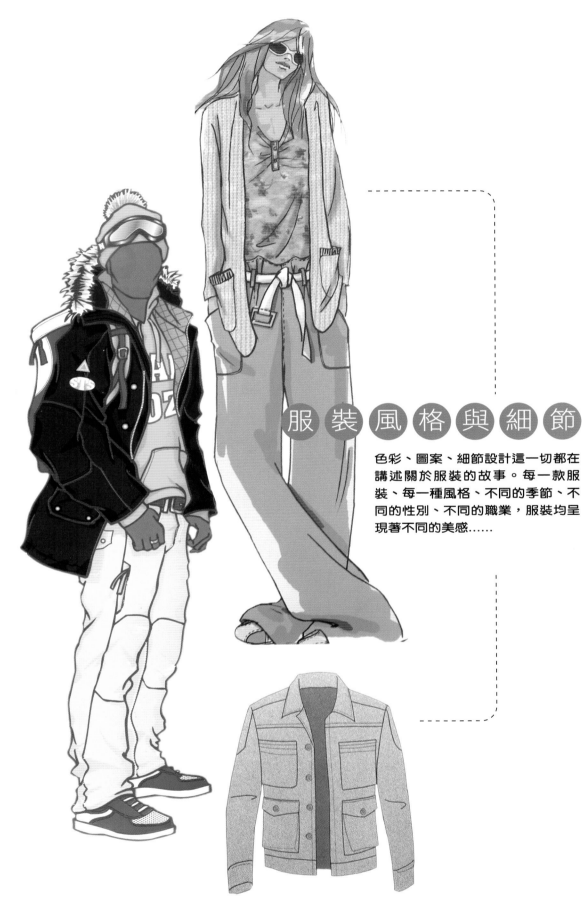

服 裝 風 格 與 細 節

色彩、圖案、細節設計這一切都在
講述關於服裝的故事。每一款服
裝、每一種風格、不同的季節、不
同的性別、不同的職業,服裝均呈
現著不同的美感……

男士的短款上裝包羅萬向，有禮服樣式的，單扣、雙扣的西服，舊式軍服元素的也包括在內。

精緻的短款上裝，軍服風，粗大的拉鏈，金屬邊飾，這樣帶有獵裝風格的短款外套從視覺上就能顯出可靠的效果。

單排扣外套

單排扣外套特點：粗明線、經典、合身修長。

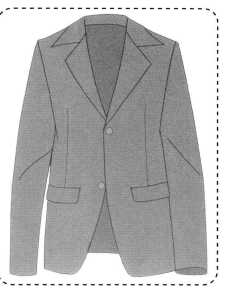

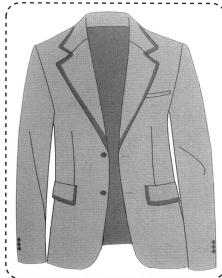

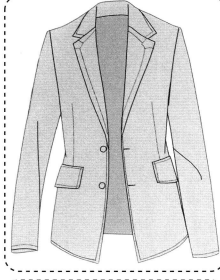

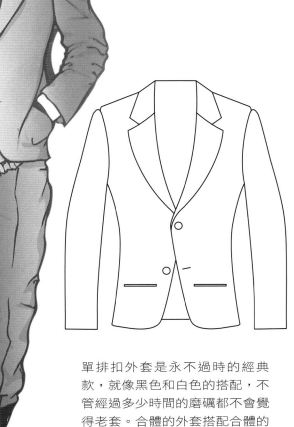

單排扣外套是永不過時的經典款，就像黑色和白色的搭配，不管經過多少時間的磨礪都不會覺得老套。合體的外套搭配合體的褲子，無論是青果領或是經典領型，越來越成為眾人的首選。

逍遙騎士

逍遙騎士特點：細緻的條紋、運動風格條帶、補丁拼綴。

服裝的感覺有著騎士般的瀟灑。細緻的條紋、運動風格條帶、補丁拼綴，以及領口、袖口、下擺的窄條處理，都盡顯細緻之處。無論長款、短款的服飾，都可給人營造出浪漫的遐想。

男款夾克

夾克特點：風衣元素、功能性細節、鄉村風格面料、西式領口。

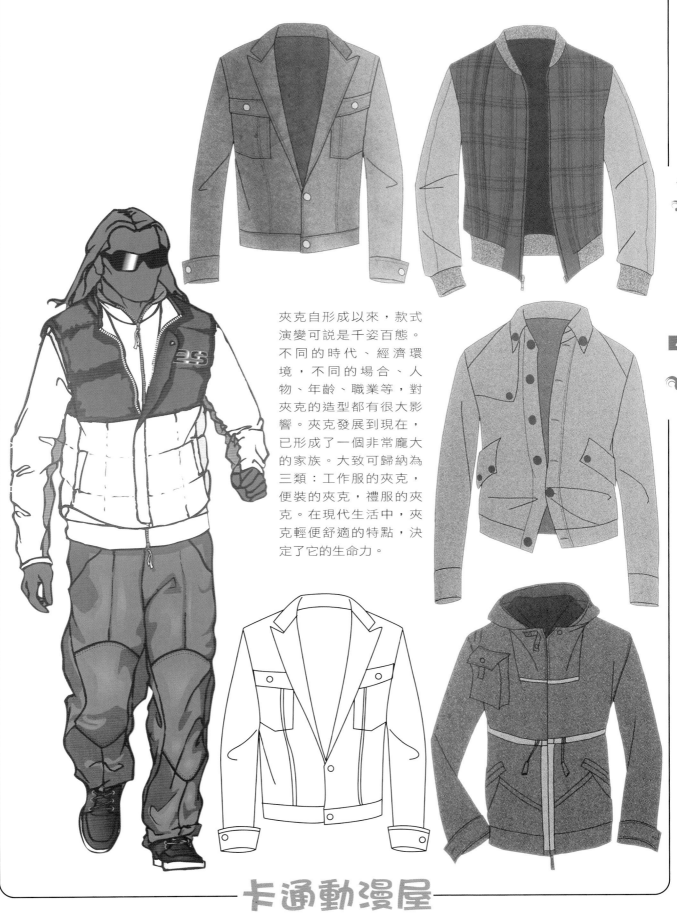

夾克自形成以來，款式演變可說是千姿百態。不同的時代、經濟環境，不同的場合、人物、年齡、職業等，對夾克的造型都有很大影響。夾克發展到現在，已形成了一個非常龐大的家族。大致可歸納為三類：工作服的夾克，便裝的夾克，禮服的夾克。在現代生活中，夾克輕便舒適的特點，決定了它的生命力。

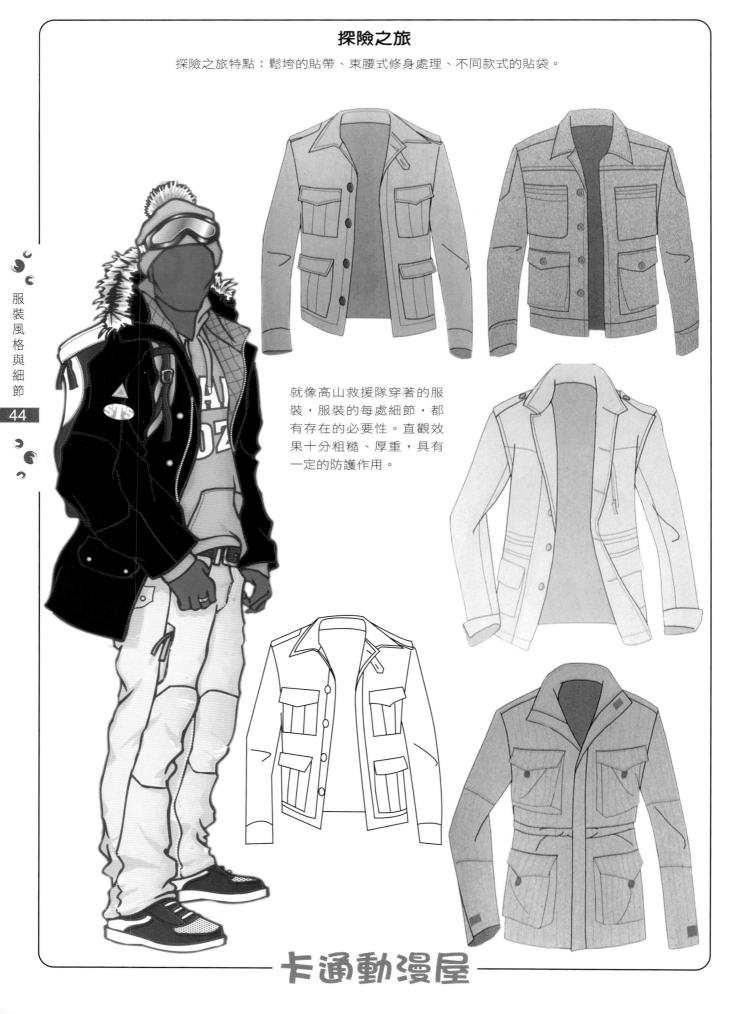

探險之旅

探險之旅特點：鬆垮的貼帶、束腰式修身處理、不同款式的貼袋。

就像高山救援隊穿著的服裝，服裝的每處細節，都有存在的必要性。直觀效果十分粗糙、厚重，具有一定的防護作用。

龐克服飾

龐克服飾特點：複雜的徽章與亮片、荷葉邊與搖滾人物刺繡、獸牙與寬腰帶、國旗印花與裝飾背帶。

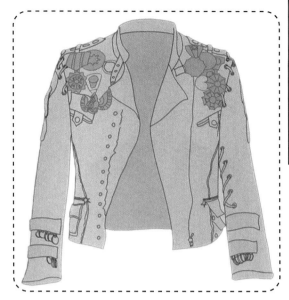

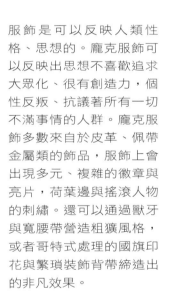

服飾是可以反映人類性格、思想的。龐克服飾可以反映出思想不喜歡追求大眾化、很有創造力，個性反叛、抗議著所有一切不滿事情的人群。龐克服飾多數來自於皮革、佩帶金屬類的飾品，服飾上會出現多元、複雜的徽章與亮片，荷葉邊與搖滾人物的刺繡。還可以通過獸牙與寬腰帶營造粗獷風格，或者哥特式處理的國旗印花與繁瑣裝飾背帶締造出的非凡效果。

都市型男服裝

都市型男服裝特點：局部提花、拔眼、嵌片，變化的V形領線。

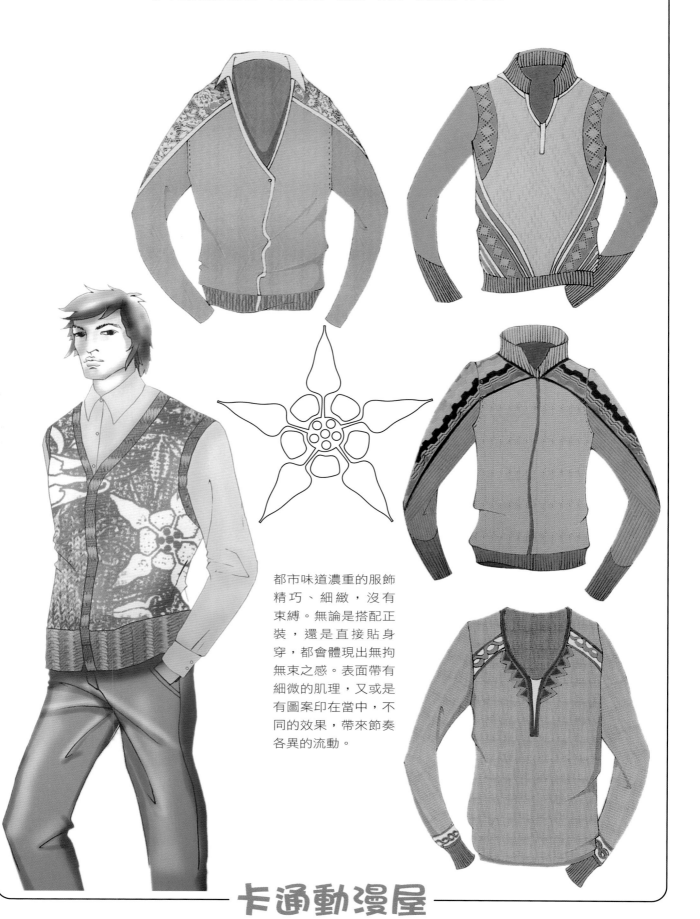

都市味道濃重的服飾
精巧、細緻，沒有
束縛。無論是搭配正
裝，還是直接貼身
穿，都會體現出無拘
無束之感。表面帶有
細微的肌理，又或是
有圖案印在當中，不
同的效果，帶來節奏
各異的流動。

雅痞服裝

雅痞服裝特點：拼接、嵌片、提花、兩件套。

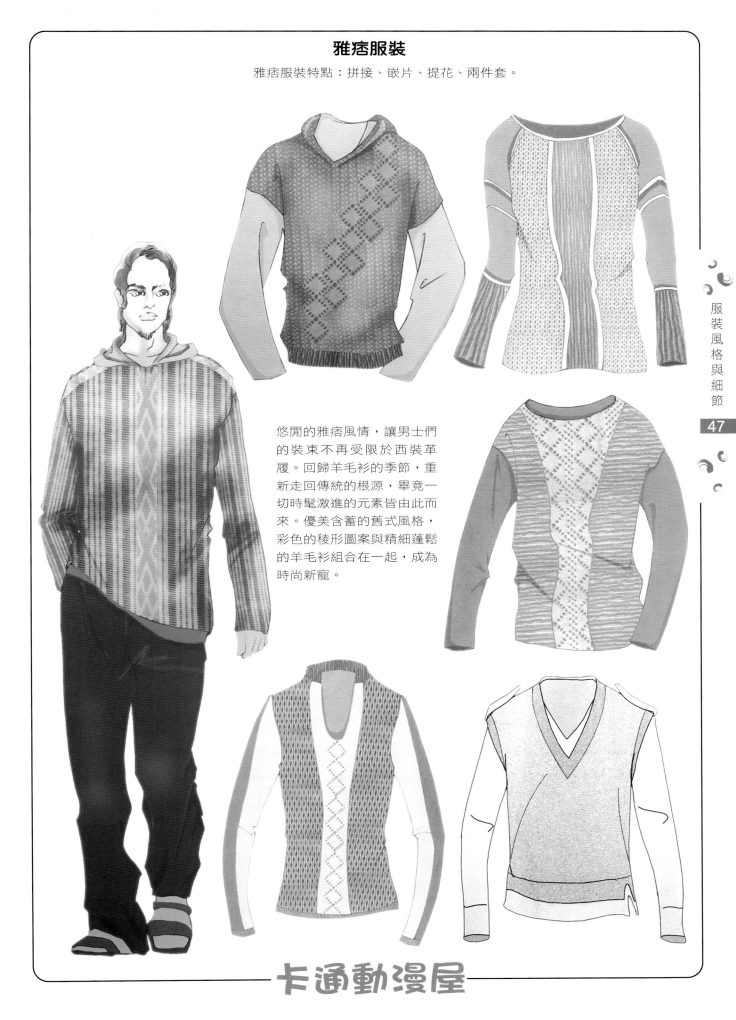

悠閒的雅痞風情，讓男士們的裝束不再受限於西裝革履。回歸羊毛衫的季節，重新走回傳統的根源，畢竟一切時髦激進的元素皆由此而來。優美含蓄的舊式風格，彩色的稜形圖案與精細蓬鬆的羊毛衫組合在一起，成為時尚新寵。

耍酷是一種生活態度，這種耍酷的態度就是顛覆傳統、不按牌理出牌。因為這樣才能發揮自我本色，擁有自己獨特的生活態度。服飾大量用到金屬拉鏈、酷酷的文字和圖案，還有很多特殊的材質，處處展現玩酷姿態。

T恤

T恤特點：方便隨意、舒適大方、簡潔素淨。

T恤的領口

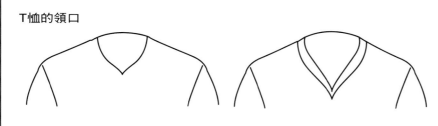

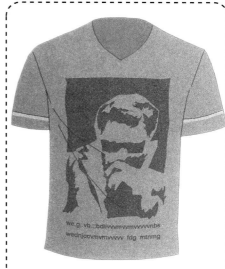

方便隨意、舒適大方是T恤最大的特點。如果覺得T恤太過簡單老套，應用面不廣就錯了。在動漫中，T恤的出鏡率是很值得一提的。比如說經典的《多啦A夢》中人物，全場均是以T恤作為主要服飾。再比如人氣指數強大的《網球王子》更是T恤不離左右。足可見T恤衫應用的廣泛性。

男款休閒套裝

男款休閒套裝特點：拳擊手風格、大號沙灘褲、層疊式套穿、男士熱褲、帶有動感的拉鏈馬甲。

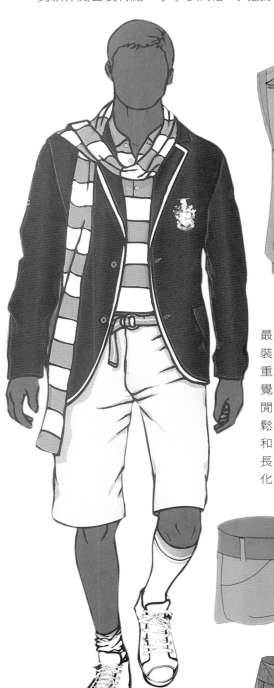

最容易營造出親和力的休閒裝，把傳統款式加以塑造，注重局部細微變化帶來的新感覺。整體設計趨於簡潔、休閒、輕便，使穿著者更加放鬆。男裝結構和風格都十分柔和，強調合身、利落，纖細狹長的線條，在細節處加以變化，形成流行趨勢。

男款休閒褲

男款休閒褲特點：槍套型口袋、混合的自行車騎手褲樣式、格紋細腿。

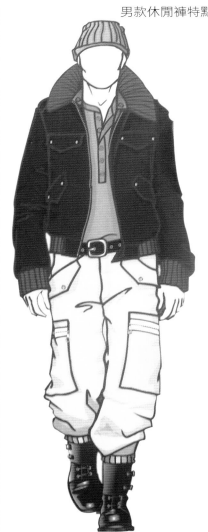

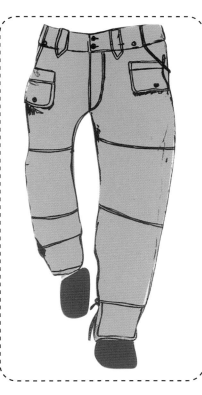

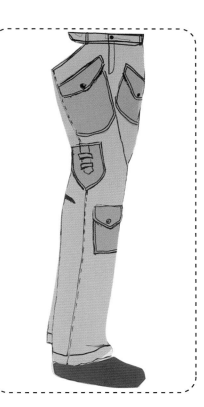

男款休閒褲的種類有很多，其中包括：卡其褲、馬褲、粗花呢寬鬆褲、混合的自行車騎手褲、格紋細腿褲等。所有的類型都在走輕鬆路線，每條褲裝都在這個主體裡扮演重要角色。

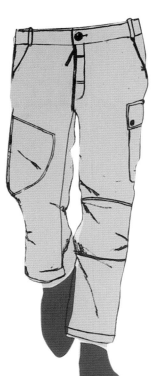

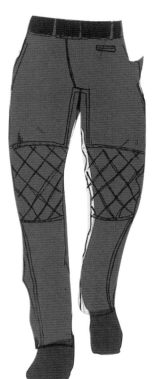

男款牛仔褲

男款牛仔褲特點：鬆垮的輪廓、磨白與字母印花、瘦腿褲、金屬鉚釘裝飾、撕裂與仿舊處理。

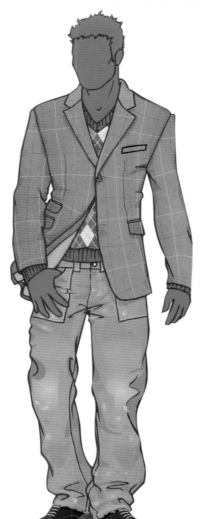

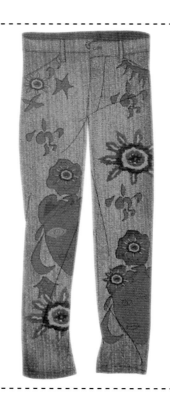

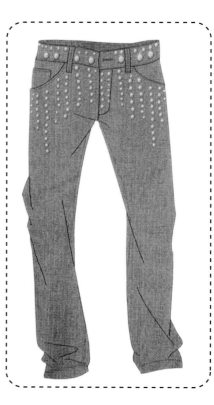

說起牛仔褲，人們自然會想起1849年美國那次淘金潮，當時第一批踏上美國大陸的移民，可以說是一窮二白，他們不得不拚命地工作。由於衣料非常容易破損，人們迫切希望有一種耐穿的衣服。而這個時候，一些工廠用熱那亞的帆布生產工作褲。這樣堅實、耐用的牛仔褲應運而生，形成現今的牛仔褲。

各式男褲

男褲種類：寬鬆套裝褲、晚禮服褲、功能性長褲、瘦腿褲、前褶褲。

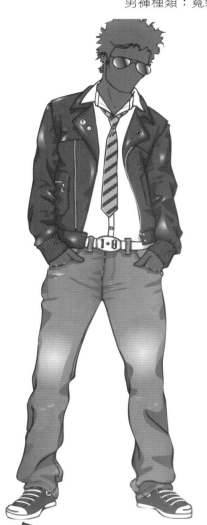

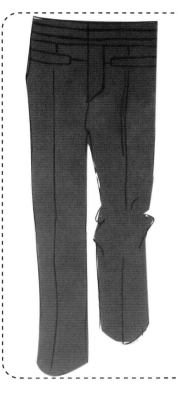

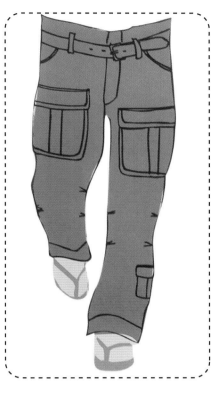

男褲中，不同的褲裝搭配出來的感覺也是不同的，含金屬元素的褲裝，是熱血青年們的首選。端莊正統的西褲，就一定要搭配紳士角色人物。根據人物的性格所需，選擇最適合的服飾，才能締造出完美形象。

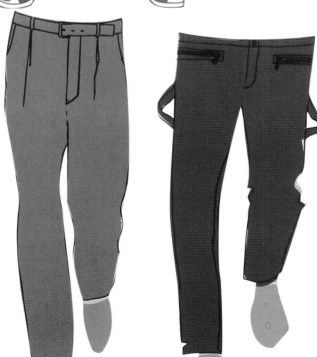

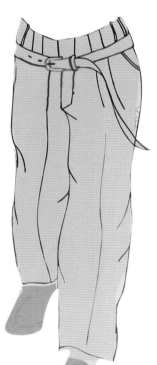

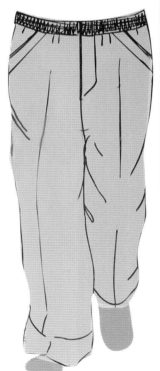

卡通動漫屋

可愛風

可愛女生服裝特點：荷葉邊、鏤空，印花，錯落的繫帶和吊帶，童趣的裝飾。

「可愛」已經成為一種時尚流行，更成為一種風潮。可愛帶有小巧、卡通的成份。服飾風格也一樣，將很多小女生青睞的服飾歸為這一類。大多數都是童趣味兒十足，帶有荷葉邊或者印有可愛圖案。

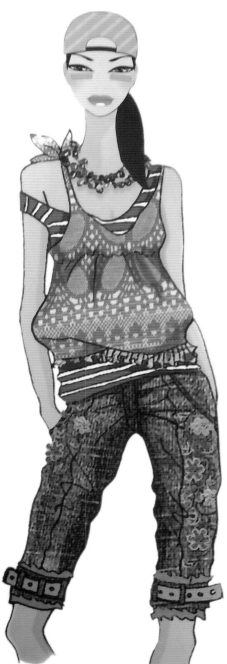

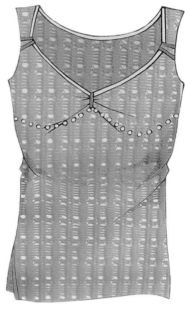

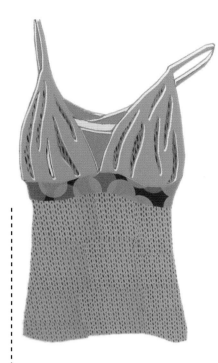

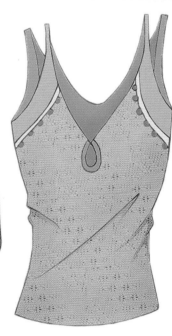

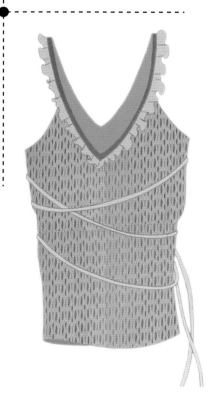

花紋服飾

花紋服飾特點：女性化的、印花、提花、蕾絲、深V領、不對稱。

女孩服飾上的花紋種類繁多，不同種類的花紋，可以展現出女性不同的魅力。以傳統花紋作為裝點的服飾，展現出中國的古典美，顯得大器。

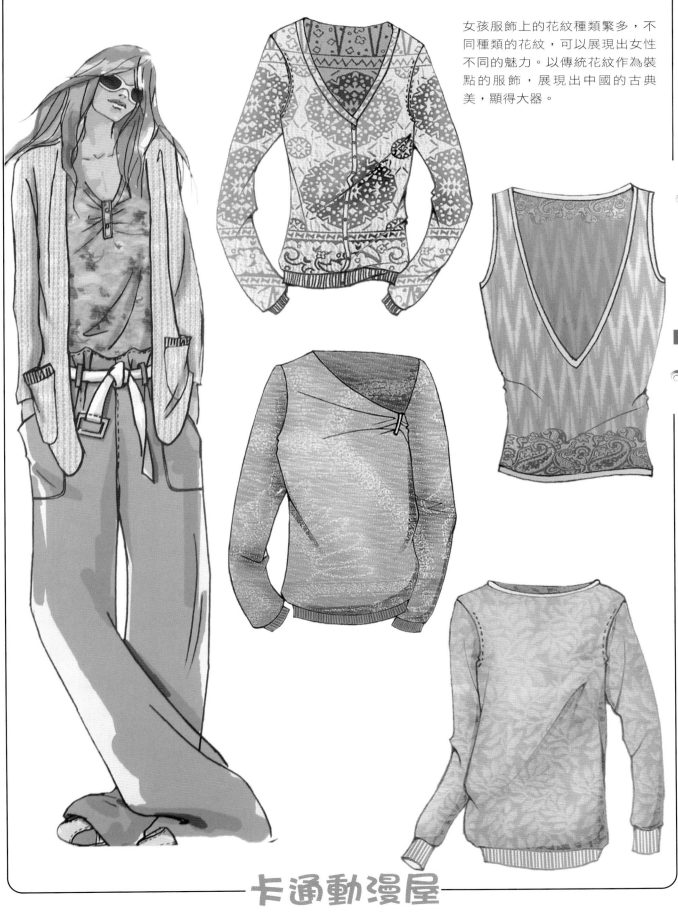

時髦民俗

民俗服飾特點：陣梭織結合、蕾絲嵌片、印花、鉤花、手工刺繡。

俗話說：「官有官服，民有民衣」。可見各種身份、職業的服飾差別很大。如今人們的生活節奏加快，衣著標準也不斷更新，服飾的裝飾美化功能已成為人們選擇服飾的重要參考條件。以至於很多民俗文化的服飾，則已走進千家萬戶，成為諸多時尚男女的首選。

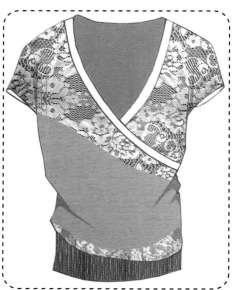

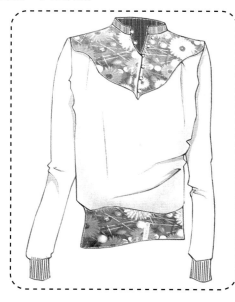

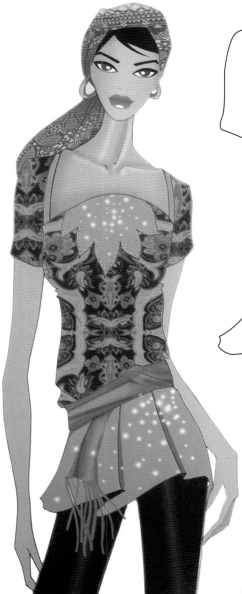

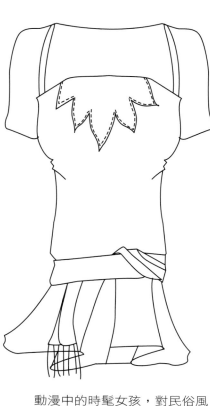

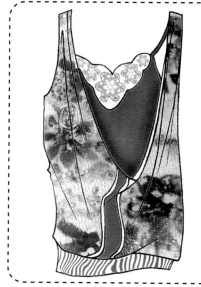

動漫中的時髦女孩，對民俗風服飾也頗有好感。這件衣服就是民俗風的代表。民俗服飾的特點是服飾上會帶有蕾絲嵌片。繪製中可通過白色圓點表示。彩圖中可見，以一點為中心逐漸擴散開來的諸多圓點，這種方法可以展現出服飾上閃亮的效果。

卡通動漫屋

高雅運動

高雅運動服裝特點：男性化的運動裝、稜形和幾何圖案、V領和深V領、馬球衫領。

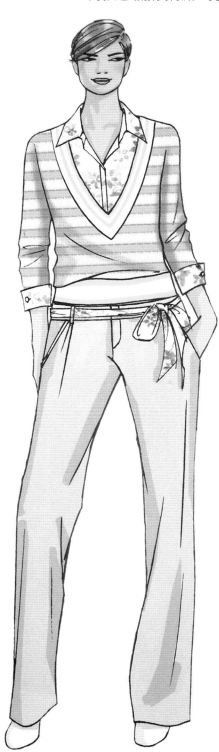

女性的流行服飾再也不會只停留在細肩帶、蕾絲裙的階段了。中性化的運動裝，帶有稜形或幾何圖案、V領或深V領的羊毛衫，也已成為時尚趨勢。

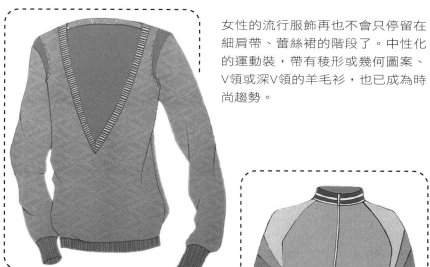

深V領

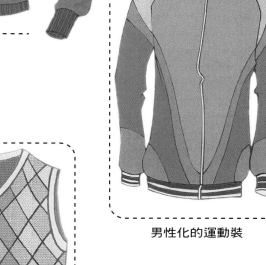

男性化的運動裝

稜形和幾何圖案

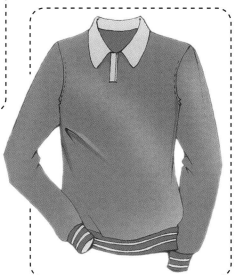

馬球衫領

深V領的羊毛衫，配上碎花襯衫，洋溢著年輕人的活力，彰顯出與眾不同的瀟灑氣質。再搭配上銀灰色長褲，盡顯女性窈窕身材。

閒情逸致

閒情逸致特點：流線型多彩條紋，結構分割，拼接，文字刺繡，絨球裝飾。

通過流線型的多彩條紋，作為整件衣服的分割，利用它們的隨意性，展現出休閒的特質。這種類型的服飾受到越來越多都市女孩的青睞，迎合她們閒情逸致的小資生活。這類服裝時尚卻低調，打造了從商務轉到生活休閒的概念。

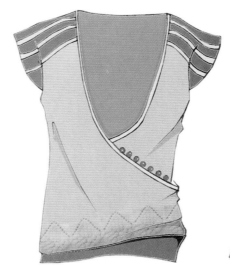

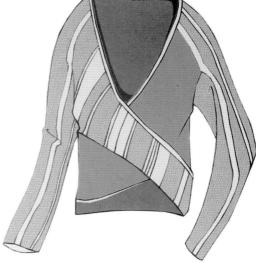

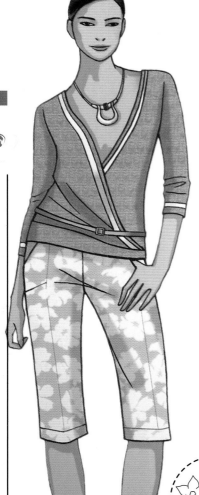

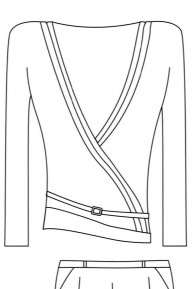

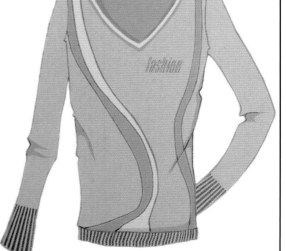

休閒午後的時尚服飾，藍色短衫配上印花的七分短褲，自然、輕盈、優雅、脫俗。

自然之美

自然之美服裝特點：提花、印染、繫帶、梭織的下擺、有趣的圖案。

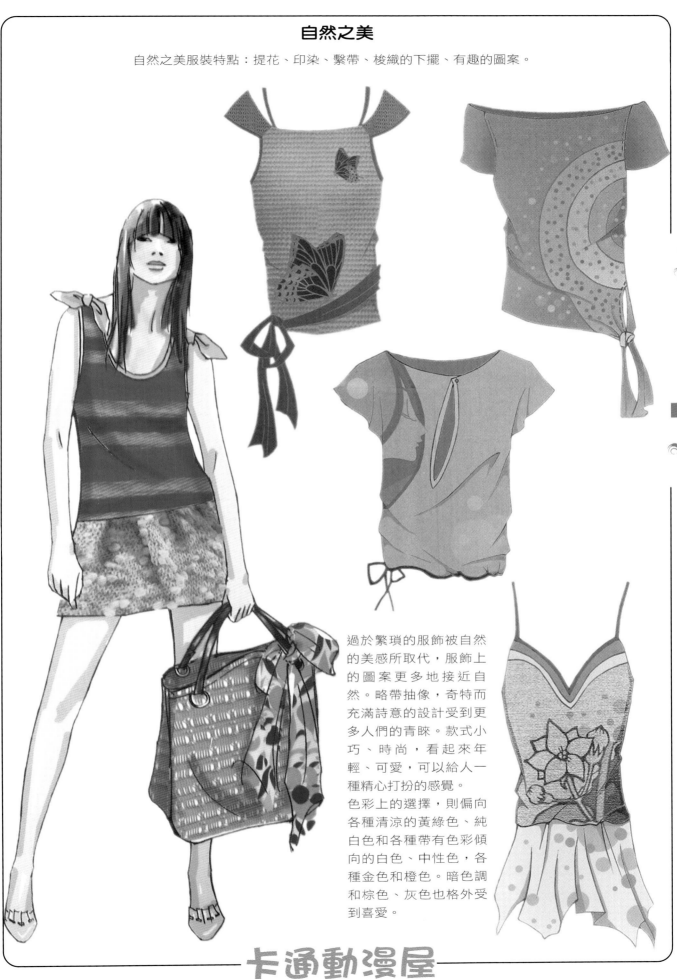

過於繁瑣的服飾被自然的美感所取代，服飾上的圖案更多地接近自然。略帶抽像，奇特而充滿詩意的設計受到更多人們的青睞。款式小巧、時尚，看起來年輕、可愛，可以給人一種精心打扮的感覺。

色彩上的選擇，則偏向各種清涼的黃綠色、純白色和各種帶有色彩傾向的白色、中性色，各種金色和橙色。暗色調和棕色、灰色也格外受到喜愛。

卡通動漫屋

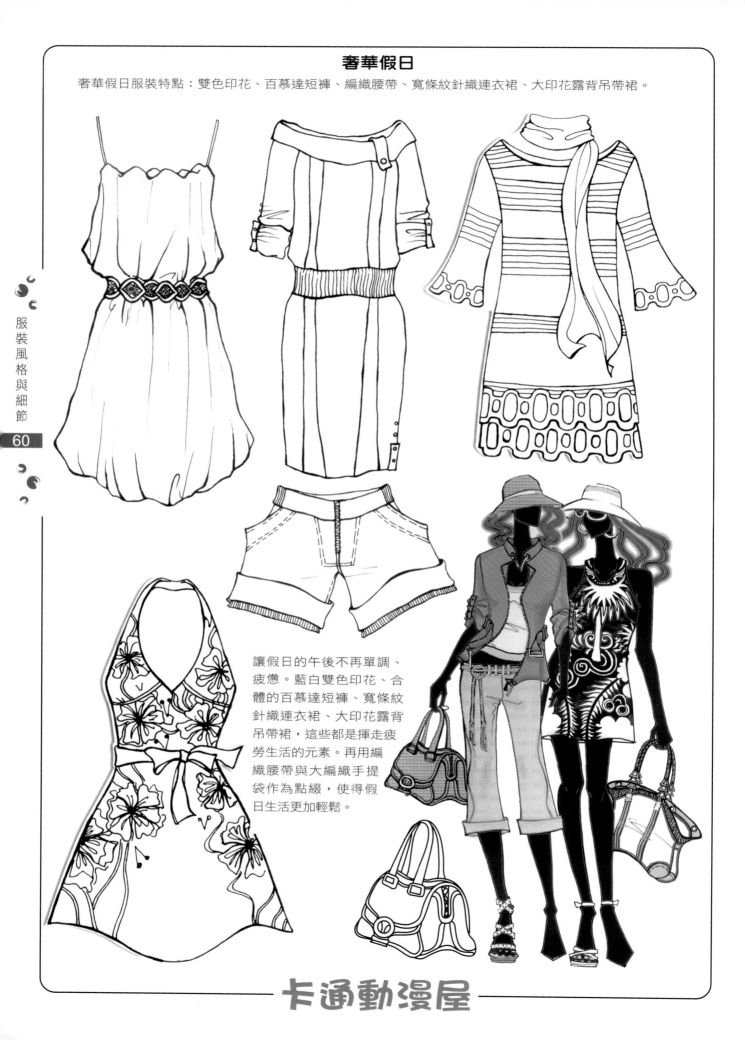

奢華假日

奢華假日服裝特點：雙色印花、百慕達短褲、編織腰帶、寬條紋針織連衣裙、大印花露背吊帶裙。

讓假日的午後不再單調、疲憊。藍白雙色印花、合體的百慕達短褲、寬條紋針織連衣裙、大印花露背吊帶裙，這些都是揮走疲勞生活的元素。再用編織腰帶與大編織手提袋作為點綴，使得假日生活更加輕鬆。

卡通動漫屋

都市探險

都市探險服裝特點：獵裝風格、明線裝飾、大貼袋、卡腰式、束腳燈籠褲、襯衫式外套。

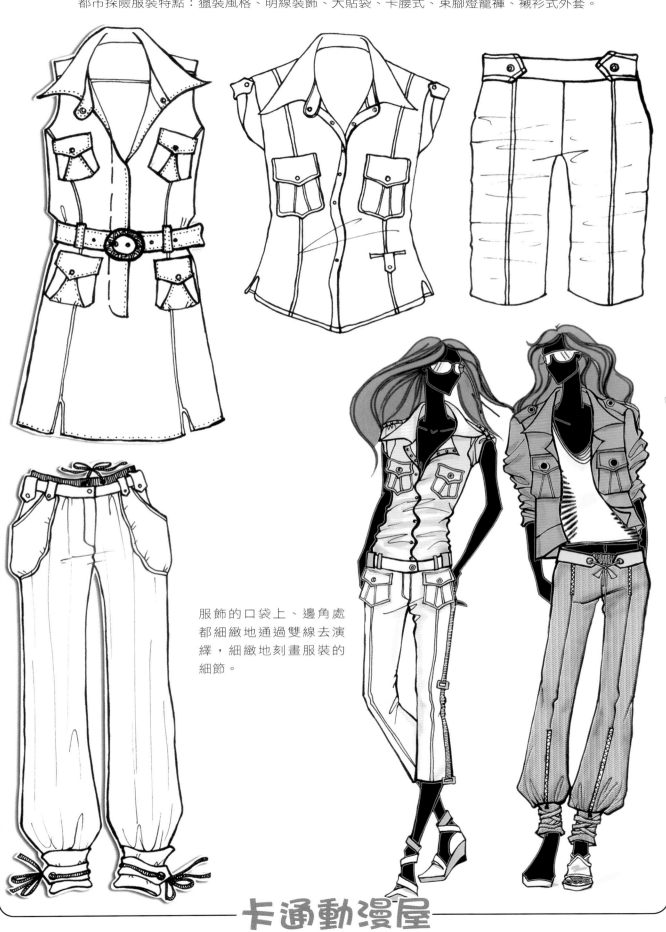

服飾的口袋上、邊角處都細緻地通過雙線去演繹，細緻地刻畫服裝的細節。

卡通動漫屋

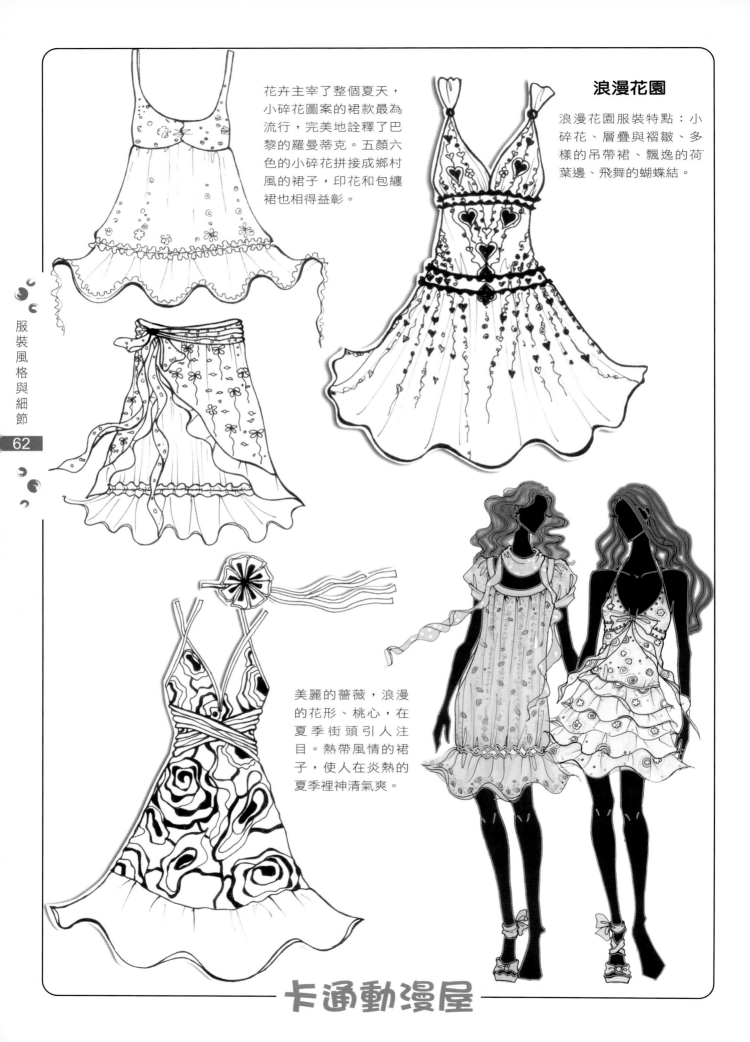

花卉主宰了整個夏天，小碎花圖案的裙款最為流行，完美地詮釋了巴黎的羅曼蒂克。五顏六色的小碎花拼接成鄉村風的裙子，印花和包纏裙也相得益彰。

浪漫花園

浪漫花園服裝特點：小碎花、層疊與褶皺、多樣的吊帶裙、飄逸的荷葉邊、飛舞的蝴蝶結。

美麗的薔薇，浪漫的花形、桃心，在夏季街頭引人注目。熱帶風情的裙子，使人在炎熱的夏季裡神清氣爽。

卡通動漫屋

希臘精神

希臘精神服裝特點：高腰線、單肩式褶皺、辮式繫帶、交領、機器壓褶。

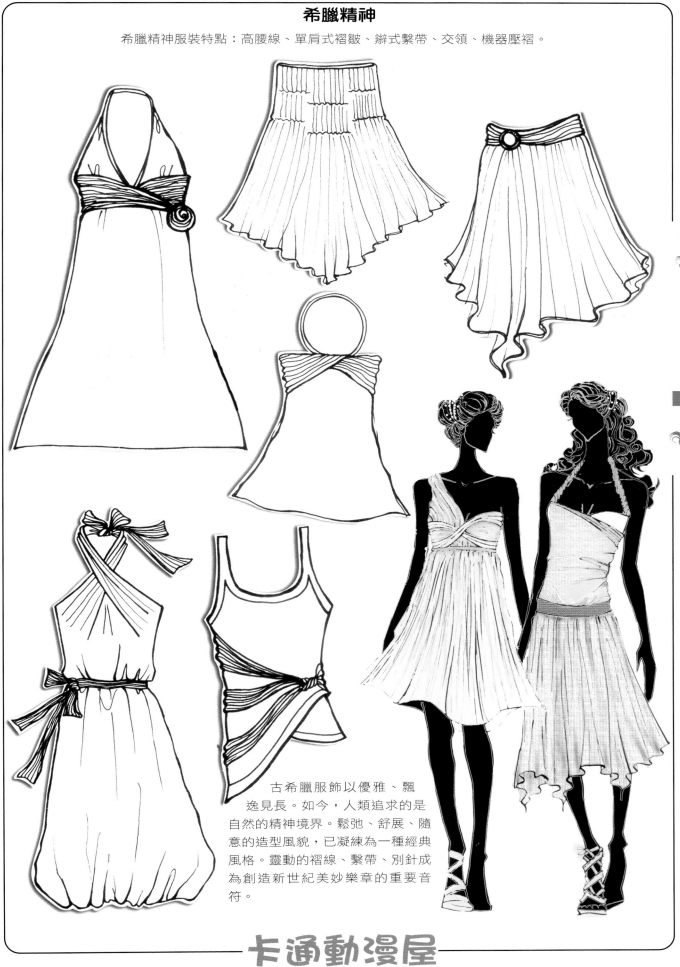

古希臘服飾以優雅、飄逸見長。如今，人類追求的是自然的精神境界。鬆弛、舒展、隨意的造型風貌，已凝練為一種經典風格。靈動的褶線、繫帶、別針成為創造新世紀美妙樂章的重要音符。

性感與帥氣

性感與豪爽服裝特點：胸衣式上裝、柔軟的馬褲、大金屬環裝飾、軍服式襯衫、皮革質地短褲。

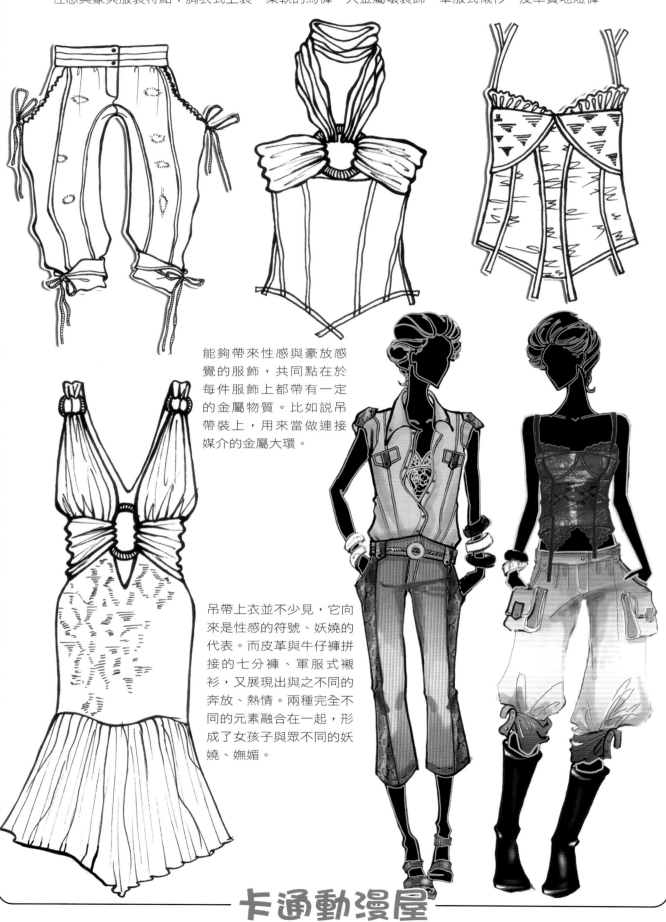

能夠帶來性感與豪放感覺的服飾，共同點在於每件服飾上都帶有一定的金屬物質。比如説吊帶裝上，用來當做連接媒介的金屬大環。

吊帶上衣並不少見，它向來是性感的符號、妖嬈的代表。而皮革與牛仔褲拼接的七分褲、軍服式襯衫，又展現出與之不同的奔放、熱情。兩種完全不同的元素融合在一起，形成了女孩子與眾不同的妖嬈、嫵媚。

異域情調

異域情調服裝特點：土耳其缺口領、繁複細膩的刺繡裝飾、喇叭袖、鉤編裝飾、披肩袖、多層塔裙。

迷戀異國風情的同時，我們將它們變得更加精緻和女性化。這些服裝強烈地吸引著熱愛異域風情的女孩。

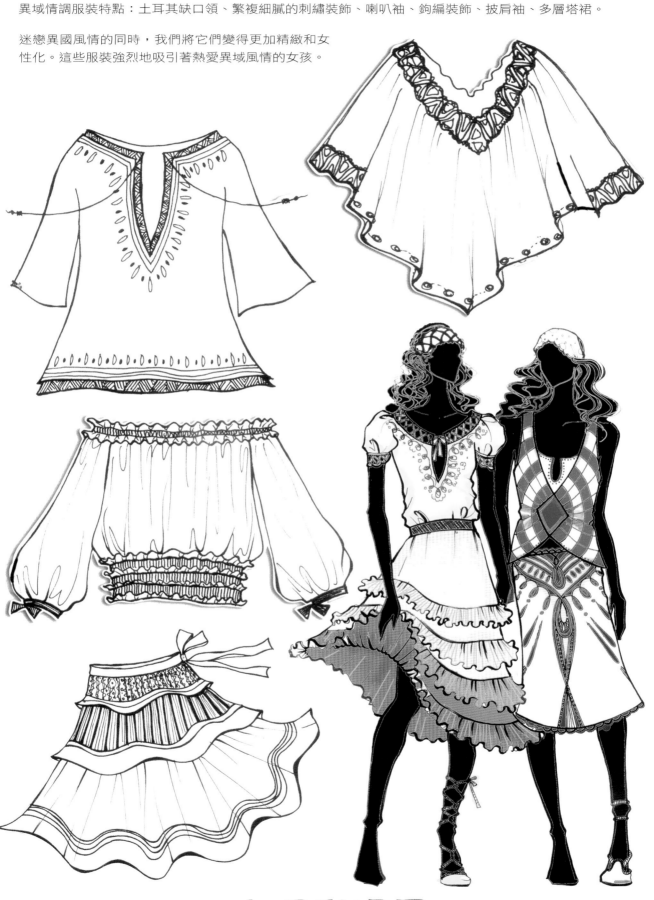

裝飾圖案

裝飾圖案服裝特點：巨大的印花、非洲風格的幾何圖案、領口和邊緣裝飾、蠟染的圖案、服裝造型非常簡潔。

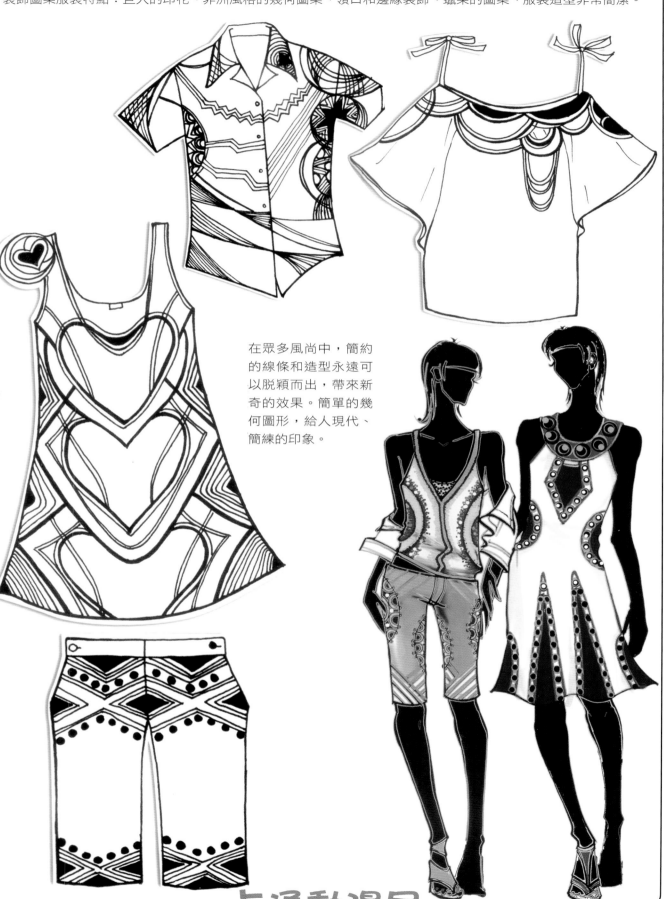

在眾多風尚中，簡約的線條和造型永遠可以脫穎而出，帶來新奇的效果。簡單的幾何圖形，給人現代、簡練的印象。

卡通動漫屋

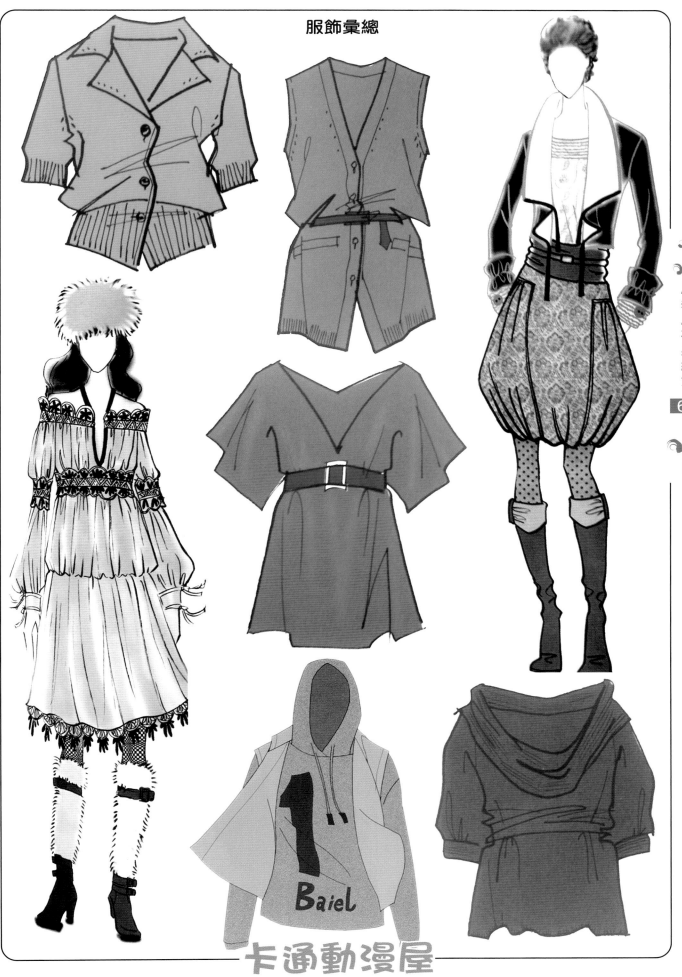

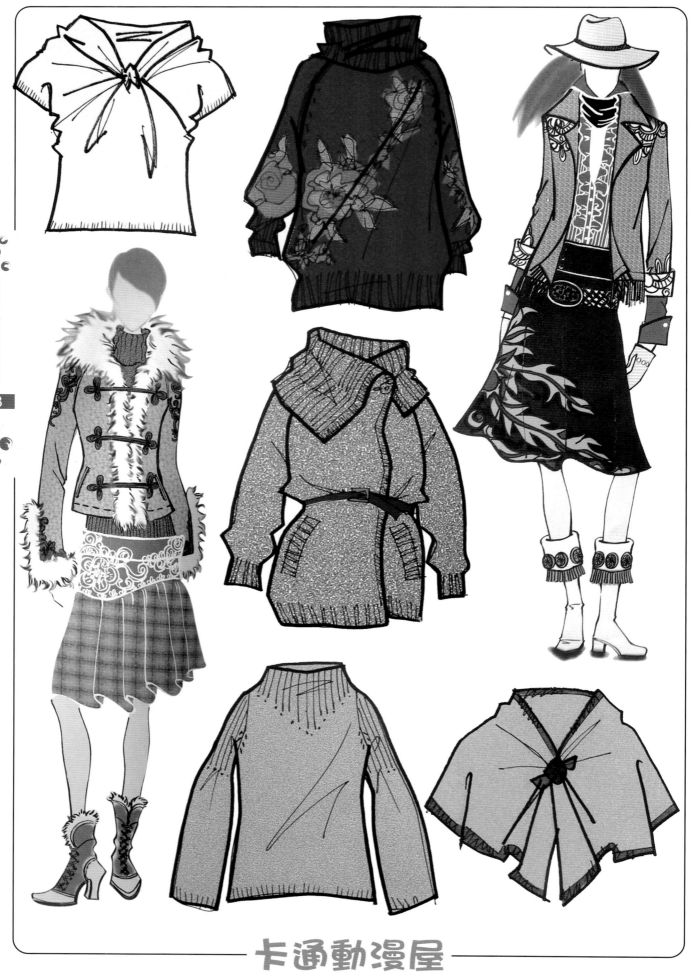

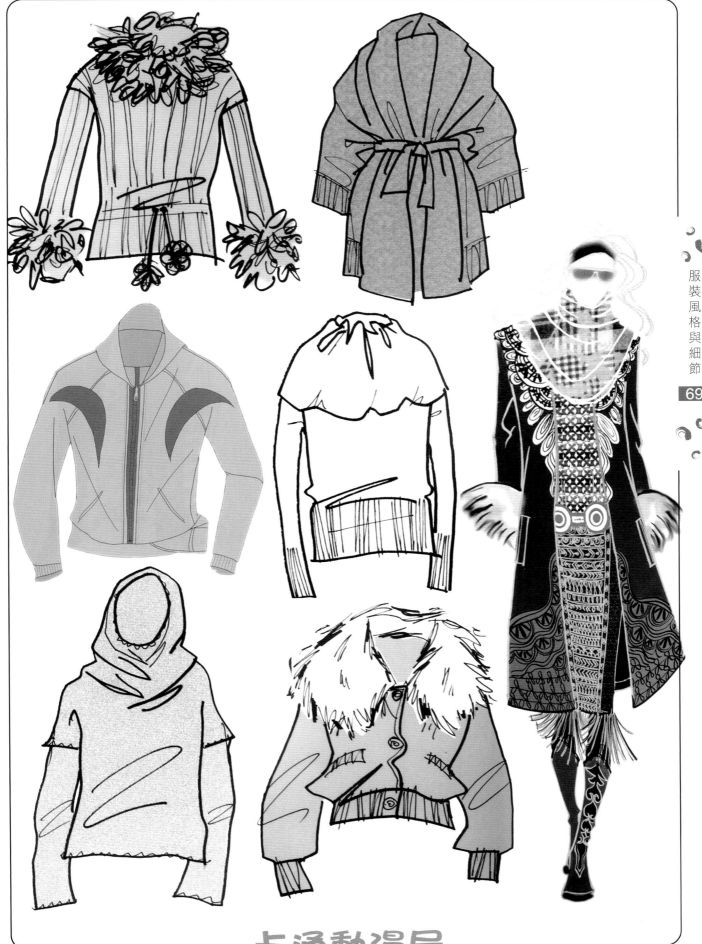

動漫美少女服裝

在動漫的世界裡，在那些虛擬的故事中，服裝塑造了婀娜多姿、英姿颯爽，或溫婉柔情或冷酷無情的美少女，總之在服裝的裝扮下，動漫裡的女孩更加鮮活生動，無需太多語言，只需靜靜感受那份無言的美麗。

水手服

水手服最大的特點就是胸前開了個很大的V字形領子。大大的蝴蝶領結以及袖口處單色條紋的設計，都是在水手服中常見到的。

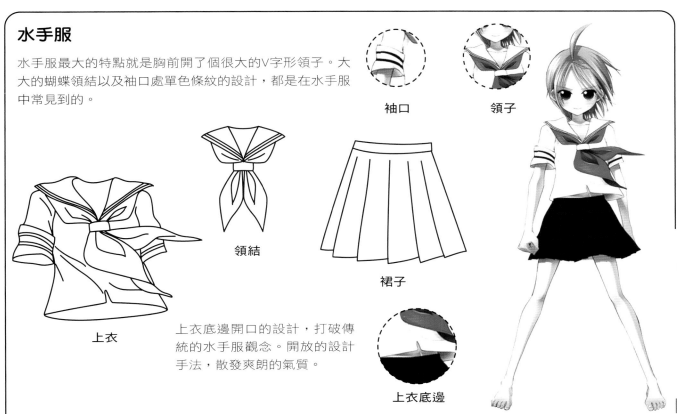

袖口

領子

領結

裙子

上衣

上衣底邊開口的設計，打破傳統的水手服觀念。開放的設計手法，散發爽朗的氣質。

上衣底邊

一般水手服的裙子都是百褶式的，這兩個人物所穿的水手服設計簡單，沒有過多的修飾，反而給人一種清爽幹練的感覺。

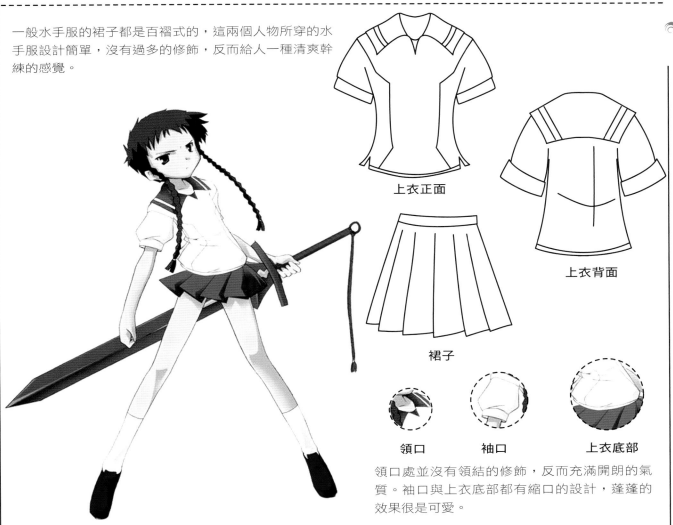

上衣正面

上衣背面

裙子

領口

袖口

上衣底部

領口處並沒有領結的修飾，反而充滿開朗的氣質。袖口與上衣底部都有縮口的設計，蓬蓬的效果很是可愛。

卡通動漫屋

在繪製襯衫時，注意它是
疊加的，很有層次感。不
可繪製得過於平面。

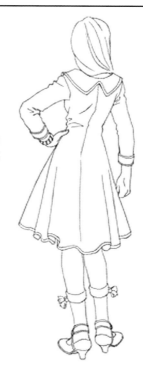

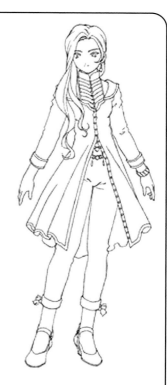

繪製手腕部戴的首飾時，
看清線條的纏繞關係，表
現出它的立體感。

休閒服

古妮西露的便裝是一身藍色的套裝，下身猶如裙子的外
衣透著女孩的可愛，襯衫立領的設計給人一種幹練的感
覺，與人物身為貴族的氣質極為相配。腰部若隱若現的
金色飾品也與她的髮色形成呼應。

鞋子

戰鬥服

艾莉嘉・芳迪露的戰鬥服，是通過燕尾服的原型轉變而
來。肩較寬，肩頭較方，胸部的放鬆量較大，收腰的設計
凸顯出女性的腰部線條。而燕尾服的厚衣片長垂至膝部，
厚中縫開衩一直到腰圍線處，形成兩片燕尾。

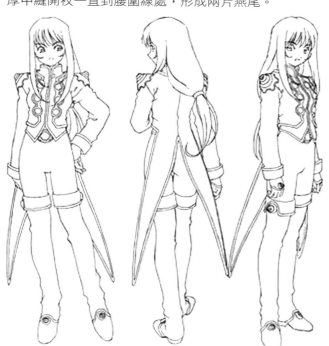

肩部與前胸的金屬飾
品的設計，讓戰鬥服
看起來更有一種機械
質感的味道。

鞋子

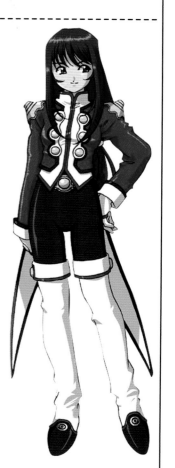

工作制服

職業裝最大的特點就是整齊，袖長至手腕、裙長過膝，並且還會有領結、絲巾的裝飾，獨特的搭配，嚴謹而又不單調。

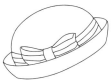

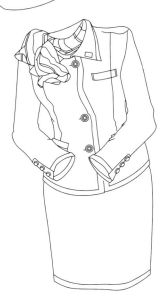

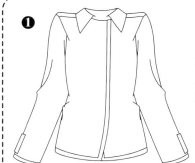

❶ 第一步，將衣服的大致線條繪製出來。

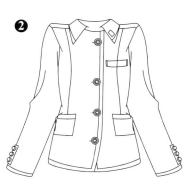

❷ 第二步，添加細節，注意扣子上的花紋。

由於是制服，要保持嚴謹。所以衣服整體的效果是很平整，褶皺效果並不多，使衣服更有質感。女性的制服上衣通常會設計成收腰的效果，這樣可突出腰部線條。

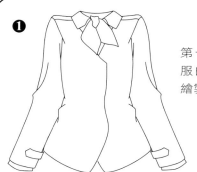

❶ 第一步，將衣服的大致線條繪製出來。

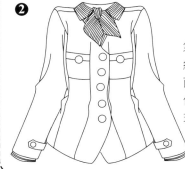

❷ 第二步，添加細節，注意裡面的襯衫是有條紋的，要表現出來。

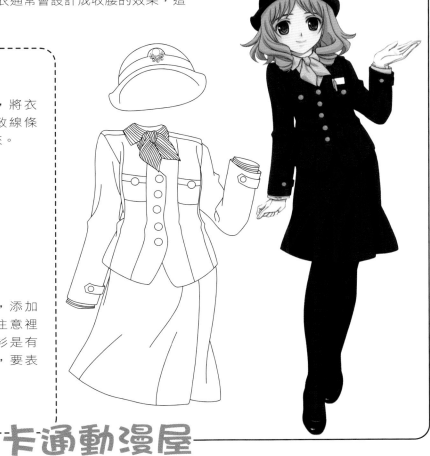

卡通動漫屋

女僕服

女僕服最明顯的特點就是那背心式的白色圍裙，而領結、長裙等元素都是來自19世紀英國莊園的傳統。在動漫中，這些元素的裝飾性遠遠大於實用性。

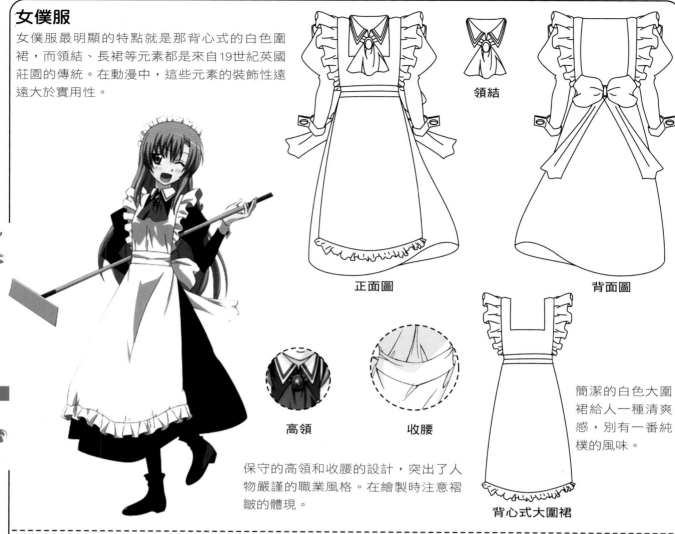

領結

正面圖

背面圖

高領

收腰

保守的高領和收腰的設計，突出了人物嚴謹的職業風格。在繪製時注意褶皺的體現。

簡潔的白色大圍裙給人一種清爽感，別有一番純樸的風味。

背心式大圍裙

在動漫中女僕服的種類並非只有傳統性質的，還有經過改良後的可愛版、性感版和誇張形式的。但是其女僕服的主要特色還是全部保留下來。

正面圖

頭巾的設計也是跟衣服統一的。褶皺的碎花邊設計更凸顯出了人物的可愛。

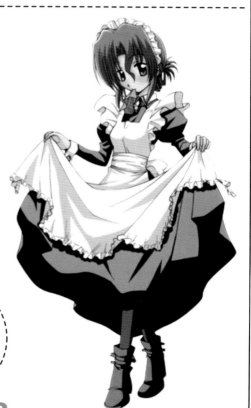

鞋子的樣式與高領、收腰的效果是一樣的，給人一種正式規矩的感覺。

卡通動漫屋

女侍服

小嘰的女侍服以深藍搭配白色布料，有一種乾淨清爽的感覺。服裝從頭到腳都有百褶的效果，凸顯出女孩的可愛。腰部裏胸的設計也讓可愛的女孩多了幾分女人味。

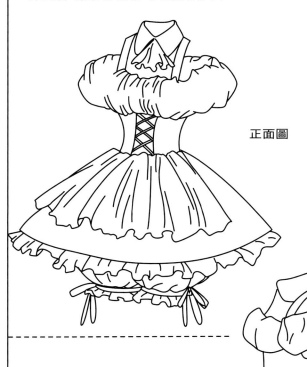

正面圖

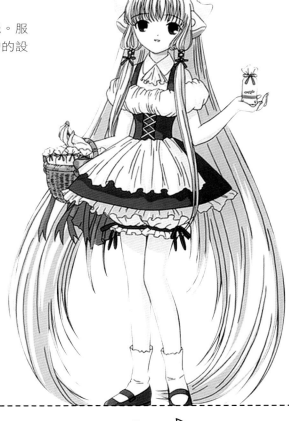

即使是繪製側面，圍裙的褶皺及立體效果也要表現出來。

側面圖

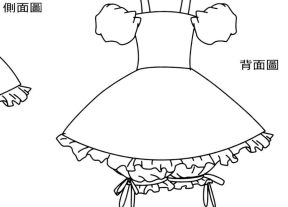

背面圖

帽子兩頭翹起的設計與小嘰的耳朵很像。這種巧妙的設計非常俏皮，可愛的韻味又多了幾分。

鬢髮用藍色絲帶梳起，蝴蝶結的效果很可愛。注意絲帶交叉的效果，繪製時要注意。

襪子口處的褶皺與裙子的褶皺形成統一，並且由於褶皺的原因，更加襯托出人物小腿部位的纖細。

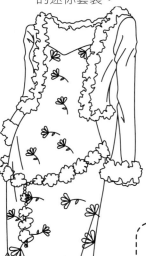

時尚服

在動漫中，人物的服裝與現實生活中並沒有兩樣，動漫人物也可以穿得很時尚。例如這兩個人物，有穿著成熟性感的長裙，還有時尚可愛的迷你套裝。

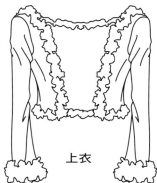

上衣採用了短款收腰的設計，凸顯出腰部線條。邊緣縫有絨質的羽毛，顯得雍容高貴。

上衣

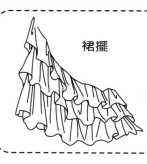

裙擺

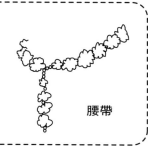

腰帶

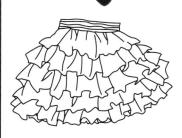

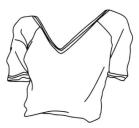

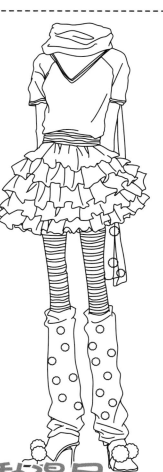

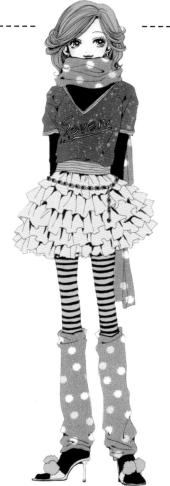

在繪製裙子時要注意，裙子要畫出百褶的效果，可以一層一層地畫，這樣會有立體感。注意上衣的褶皺要表現出來，這樣衣服看起來才會有質感。

褶皺的表現可以增加衣服的厚重感。

高跟鞋上的絨球給氣質女孩添加了一點小女生的可愛。

修女服

傳統的修女服是以黑色為主，也有白色的修女服。而這件卻是以鮮艷的藍色為主，多了些活力與動感，高高的領口設計還是體現出修女嚴謹端正的一面。衣領處十字架的花紋也體現出修女的身份。

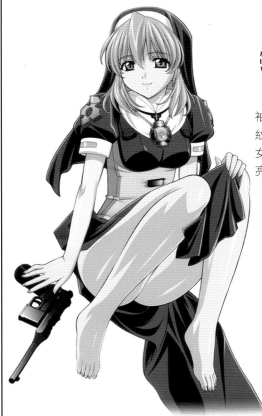

袖子上的立體花紋設計給這件修女服增添了幾分亮點。

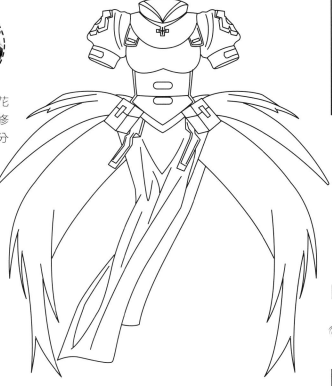

修女服的正面圖與背面圖，注意裙子的褶皺。上衣緊身的設計凸顯出女性的身材。

項鍊

主角佩戴的項鍊要繪製出圓形疊加所產生的立體感。

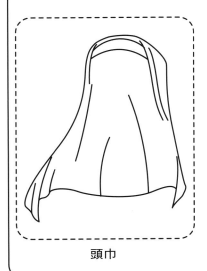

頭巾

修女的頭巾原本是從領口處將頭部包裹。經過改良後，已經是獨立分開的了。

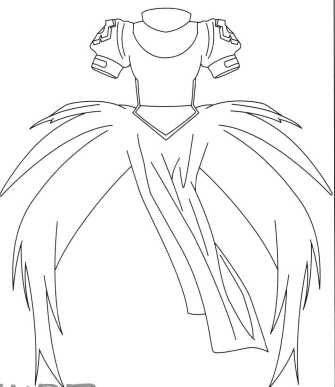

旗袍

旗袍是一件非常具有中國特色的衣服，右衽大襟的開襟或半開襟形式、
立領盤紐、擺側開衩，從遮掩身體的曲線到顯現玲瓏有緻的女性曲線美。

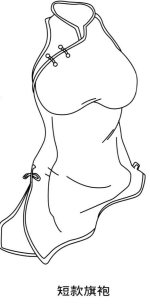

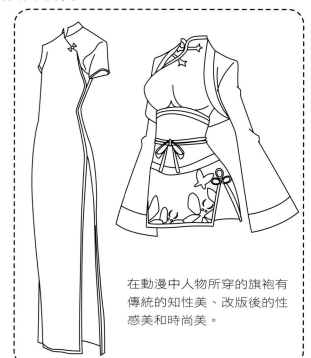

短款旗袍

在動漫中人物所穿的旗袍有
傳統的知性美、改版後的性
感美和時尚美。

和服

和服的魅力與中國的旗袍可以說是殊途同歸。和服的性感是深深地埋在
骨子裡的，和服最妙之處就是頸肩處似開未開的設計，隱約間透露出女
性的魅力。腰帶是和服中最重要的一個部件，解開腰帶後，和服也就失
去了它獨特的造型之美。

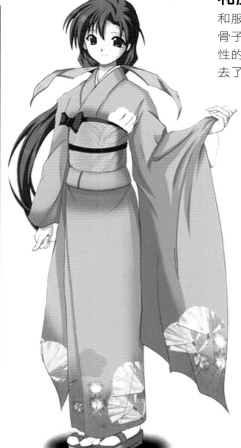

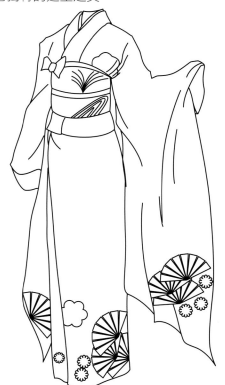

側面圖

注意和服側身時，所
產生的褶皺。由於袖
子過長，褶皺的線條
會多些。

卡通動漫屋

古裝 這是件宮廷裝，只有身份顯赫的人才可以穿。
整體效果給人一種華麗高貴的感覺，袖子非常寬大，席地長裙更是免不了的。

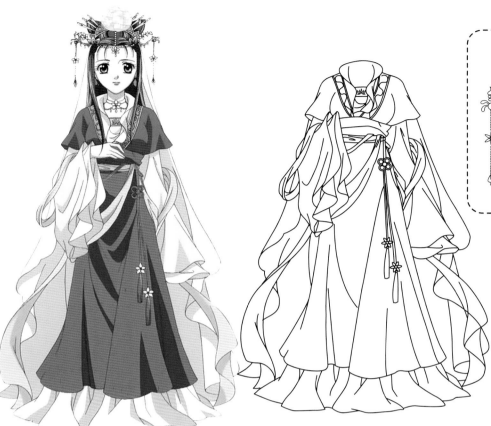

宮中高貴的女性頭部上
所佩戴的飾品，也是華
麗的耀眼。頭頂中間那
碩大的牡丹彰顯了人物
的尊貴。

巫女服 這件巫女服領襟是左壓右的設計，有一種古典的沉穩意味。米黃色
上衣收腰的設計取代了胸部下面的寬腰帶，同樣展示出女性腰部的
線條。女孩沒有過多的首飾修飾，簡單地束起長髮，從髮際中露出
白而纖細的脖頸，彰顯出女性的動人和端莊聖潔的氣質。

好似中國結的打扣與大
型鈴鐺，給這件素氣的
巫女服曾添了亮點。

裝飾

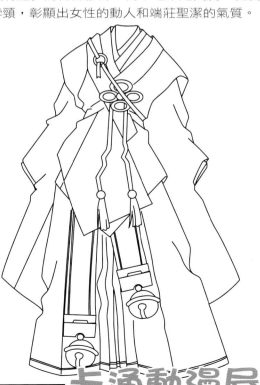

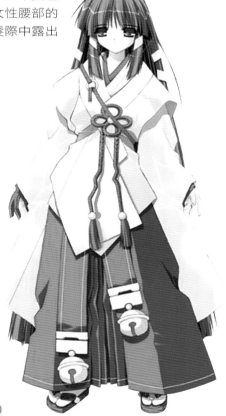

卡通動漫屋

公主服

在動漫中，公主們所穿的裙子款式繁多，有的華麗尊貴、有的輕盈飄渺、有的可愛俏麗。但是無論哪種類型的公主服，百褶、蝴蝶結、飾帶等裝飾都是不可少的。

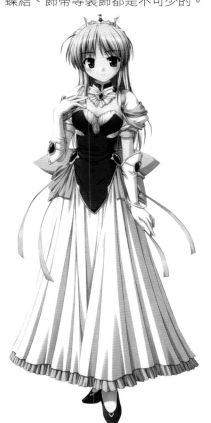

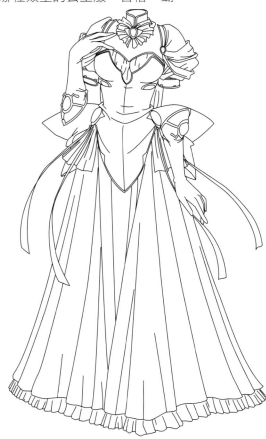

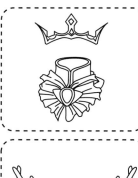

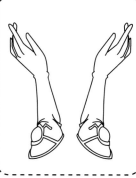

裹胸式的上衣凸顯出公主的姣好身材，長長的百褶裙給人一種優雅的感覺。整件衣服華麗的設計凸顯出公主的尊貴。

整件長裙寬大，百褶的弧度彷彿波浪一樣，看起來極其輕盈，好像天使一般。

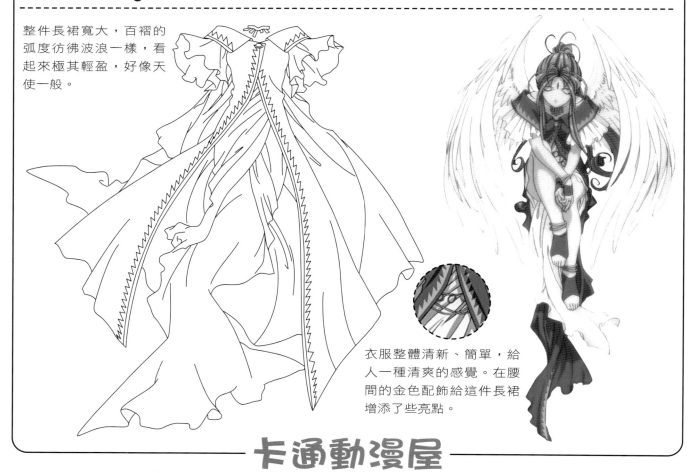

衣服整體清新、簡單，給人一種清爽的感覺。在腰間的金色配飾給這件長裙增添了些亮點。

卡通動漫屋

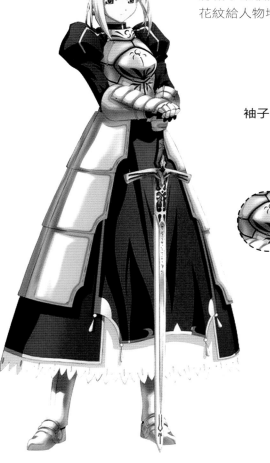

劍士服

SABER的服裝是劍士所穿。本體是一件藍色長裙，最外面有銀白色護甲，將裙子柔軟的質感遮蓋住，多了些金屬的堅硬感。蓬蓬的袖子與護甲上花紋給人物增添了些女孩子的可愛氣質。

袖子

護甲花紋

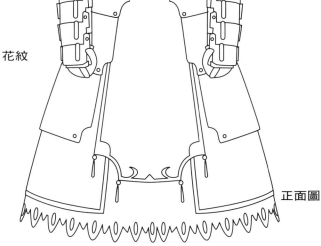

正面圖

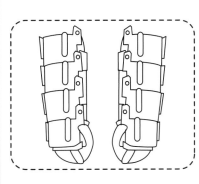

護甲手套，整體是一節一節的，有利於手部的活動。繪製時，要表現它的效果。

靴子的設計原理與手套是一樣的，原本厚重的金屬靴，看起來更加小巧靈活。

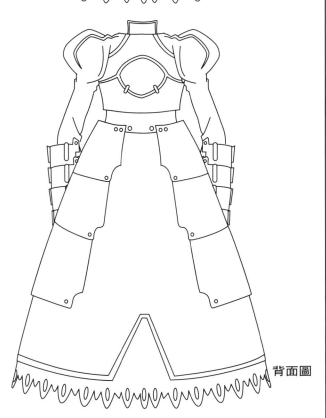

背面圖

卡通動漫屋

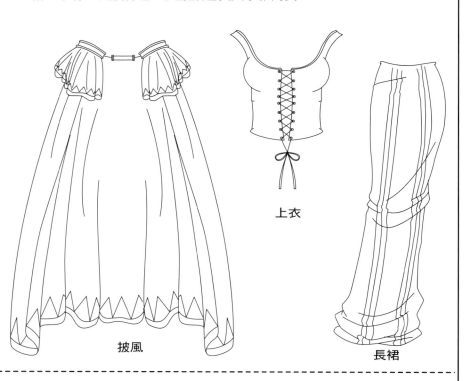

披風套裝

長至及地的披風設計簡單，邊緣有簡單的幾何圖形，感覺非常質樸。披風繫扣是用黃金打造的，凸顯出人物的尊貴。緊身的裡胸上衣與緊身長裙，帶有些民族特色。衣服顏色及其素雅高貴。

上衣

披風

長裙

大衣套裝

人物裡面所穿的套裝結合了現代的時尚與古典的韻味。具有中國特色的圖形花紋貫穿著整件短裙套裝，收緊的腰腹與露臍、開身的設計，無疑地展現出女性的魅力。白色的大衣為整體增添了幾分中性味道。

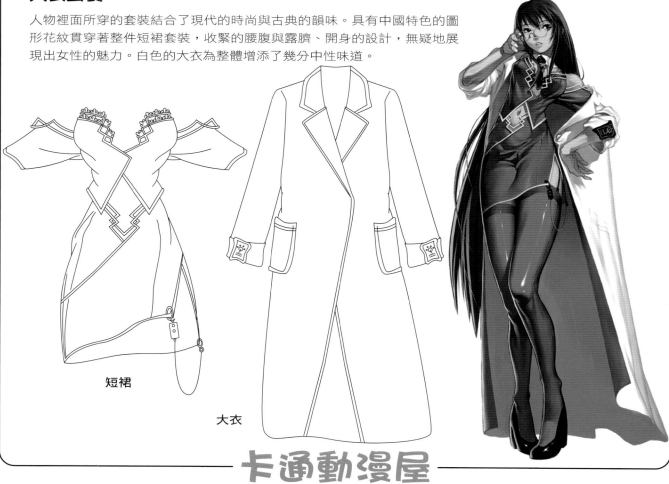

短裙

大衣

卡通動漫屋

歐式禮服

這件禮服結合了復古風情之外，還加入了現代的時尚元素。高筒的馬靴、時尚的短褲，極簡約與華麗的對比，使人物所穿著的衣服更具有現代感。

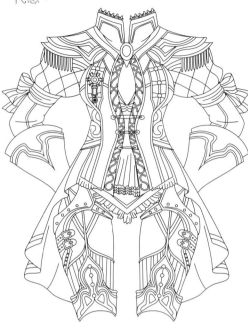

第一步，我們呈現出了衣服的大致結構。線條簡單清晰。

❶

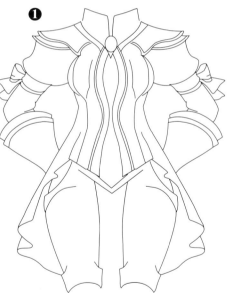

第二步，添加衣服上更多的細節，纏繞盤旋的花紋是這件衣服的特點。

❷

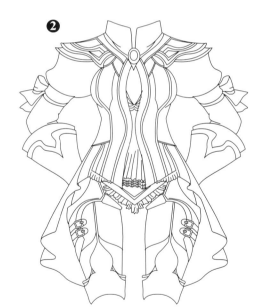

細節展示：

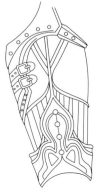

卡通動漫屋

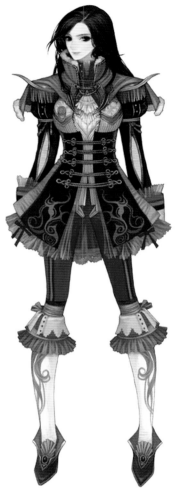

這件歐式禮服彰顯了歐洲的貴族身份以及濃郁的歷史色彩。對稱式的浮雕花紋運用得極其考究。衣服上的金屬絲線和飾品配件無論怎樣轉變方向，依然可以清楚看到金屬光澤的變化。

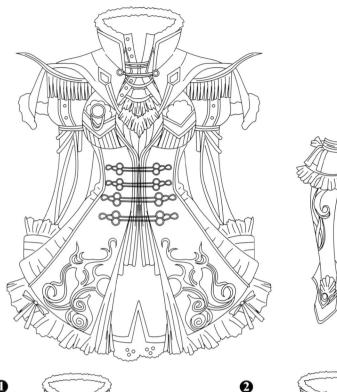

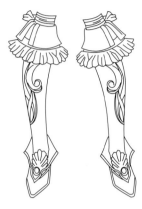

第一步，將衣服的輪廓繪製出來，細節先用大線條概括。

第二步，逐步將衣服的細節添加上。雙層的線條讓衣服看起來更有立體感。

❶

❷

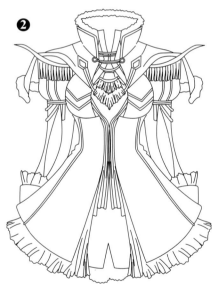

細節展示：

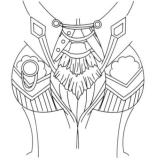

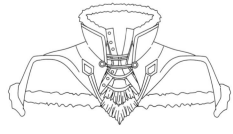

歐式宮廷服

宮廷服的特點就是花邊多，裙子很大，而上衣的設計又是非常緊身，凸顯出了女性嬌好的身材。同樣的，由於衣服材質的不同，褶皺的感覺也不同。蕾絲花邊的褶皺就要細而小，緊身處的衣服為了塑形，所以布料質地硬，褶皺的效果也就少了。

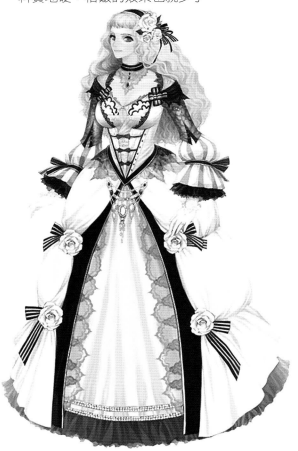

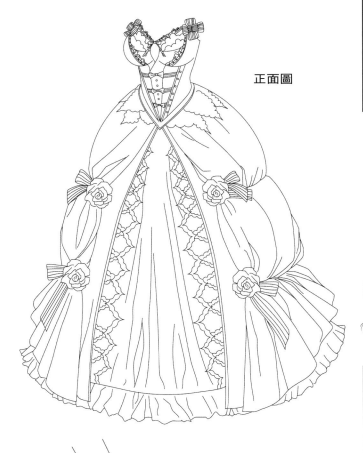

正面圖

光是看這件腰部裝飾，就可以看出它的華麗尊貴，彰顯了歐洲貴族的身份。

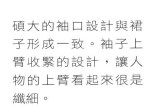

碩大的袖口設計與裙子形成一致。袖子上臂收緊的設計，讓人物的上臂看起來很是纖細。

腰部裝飾

袖子

裏胸式的上衣凸顯出人物的身材，浮雕式的立體花飾，驟然提升材質的豐潤感。

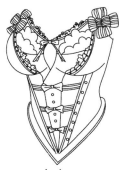

大型的花朵裝飾鑲嵌在裙子兩側，顯得格外精緻，猶如白色的玫瑰，聖潔高貴。

上衣

裙子花邊

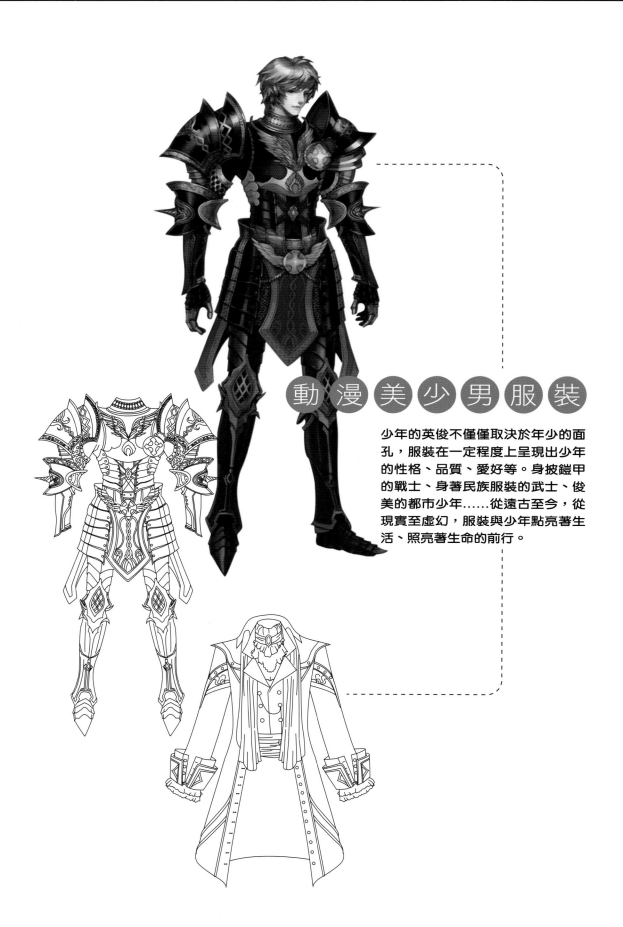

動漫美少男服裝

少年的英俊不僅僅取決於年少的面孔，服裝在一定程度上呈現出少年的性格、品質、愛好等。身披鎧甲的戰士、身著民族服裝的武士、俊美的都市少年……從遠古至今，從現實至虛幻，服裝與少年點亮著生活、照亮著生命的前行。

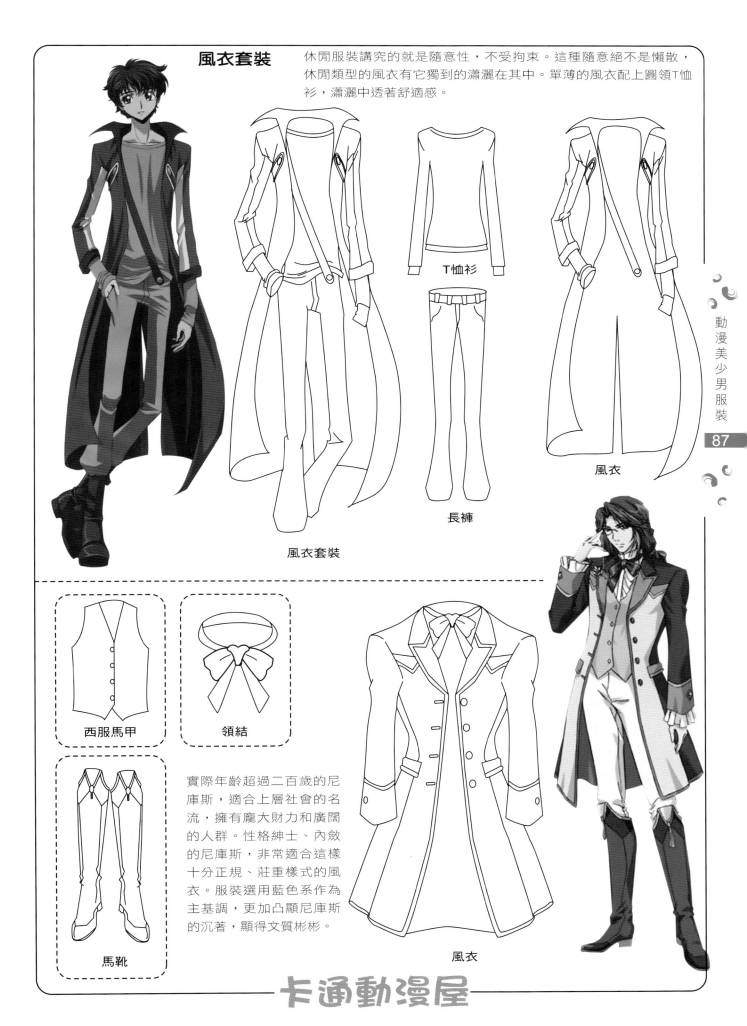

風衣套裝

休閒服裝講究的就是隨意性，不受拘束。這種隨意絕不是懶散，休閒類型的風衣有它獨到的瀟灑在其中。單薄的風衣配上圓領T恤衫，瀟灑中透著舒適感。

T恤衫

長褲

風衣

風衣套裝

西服馬甲

領結

馬靴

實際年齡超過二百歲的尼庫斯，適合上層社會的名流，擁有龐大財力和廣闊的人群。性格紳士、內斂的尼庫斯，非常適合這樣十分正規、莊重樣式的風衣。服裝選用藍色系作為主基調，更加凸顯尼庫斯的沉著，顯得文質彬彬。

風衣

燕尾服領結

男士在正規的特定場合都會身著燕尾服。其基本結構形式為前身短、西裝領造型，後身長、後衣片呈燕尾形，兩片開衩，源於歐洲人馬車伕的服裝造型。色彩多以黑色為正色，表示嚴肅、認真、神聖之意。

燕尾服領結

《黑執事》中的塞巴斯蒂安，最常穿的燕尾服，從開篇貫穿至結尾。塞巴斯是品格、素養、知識、姿容融洽在一起的完美型男人。他的氣質，完美地襯托出燕尾服的高貴、紳士氣息。

紳士的塞巴斯，是完美的集合；優雅的舉止、豐富的知識、良好的修養，一副紅色花紋做點綴的面具，更增添了這位貴族的神秘感，使他成為整個晚會的焦點。

卡通動漫屋

帝王服

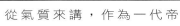

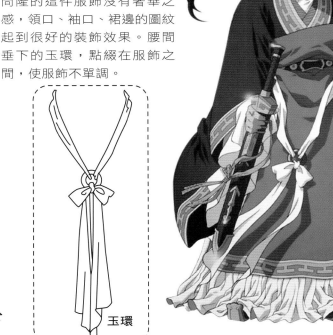

從氣質來講，作為一代帝王，最關鍵的就是穩重、大氣。服飾的搭配必然相當重要，過分的花哨會顯得輕浮，過分的簡易會顯得單一。延王尚隆的這件服飾沒有奢華之感，領口、袖口、裙邊的圖紋起到很好的裝飾效果。腰間垂下的玉環，點綴在服飾之間，使服飾不單調。

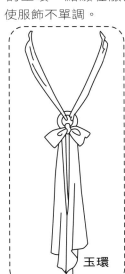

玉環

動漫美少男服裝

89

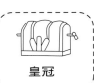

皇冠

皇冠有很多種形式，這種是比較簡易的，多半是日常生活中佩戴的類型。鮮艷的紅色為底色，鑲以金邊，中間有髮簪穿過。只是為了日常生活中束髮所用，所以設計簡單、方便。

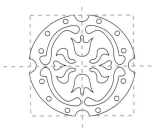

服飾圖紋的繪製很簡易，由基本圓形和一些弧線組成。繪製時注意上、下、左、右四面的對稱。不妨在草圖上加一些輔助線，以中心點對齊，可以很有效地使四面對稱。

卡通動漫屋

軍服

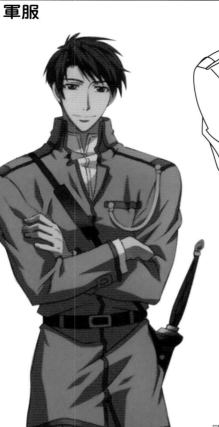

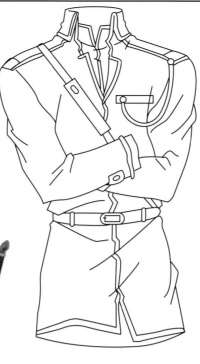

軍服上裝

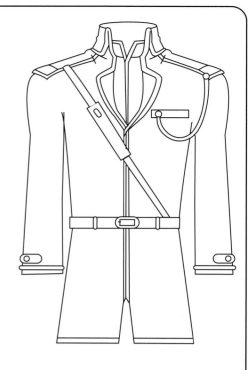

正視圖

軍裝是一個國家威嚴的代表，軍裝的設定，注定不可能是花枝招展的俏皮樣。動漫中的軍裝也是樸素、威嚴，透出穿著者的帥氣。軍服皮帶外系，繪製時注意周邊褶皺效果的表現。適當的褶皺線可以讓服裝帶有柔軟度，不死板。

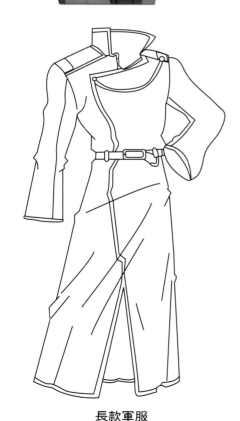

長款軍服

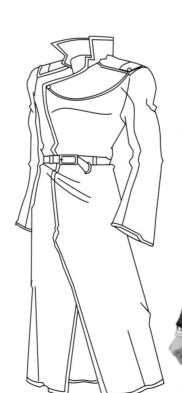

戰甲套裝

戰士的盔甲多種多樣，各有千秋。可以通過盔甲看出戰士的等級，地位。盔甲多為金屬材質，繪製時最需要注意的就是鎧甲的質感。要通過線條間的搭配，繪製出鎧甲的金屬質感的硬度。

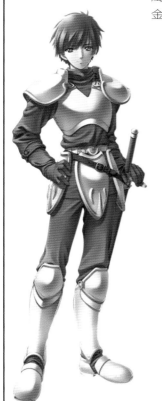
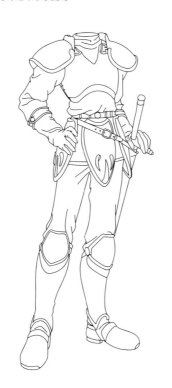
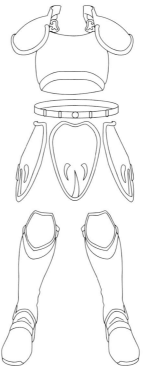

戰士的盔甲有很多種，這套算是比較簡單的樣式。金屬材質的盔甲，護住週身重要位置。盔甲設計簡單，沒有花紋作裝飾，很明顯，這套是普通士兵的裝備。

將領的軍裝，肩甲、護手和戰靴均為金屬質地。堅硬無比的護甲，不僅保護了將領的安全，也使它們英氣逼人。

將披風繪製成破碎效果，可提升人物瀟灑氣質，也可傳達出馳騁疆場的英雄形象。

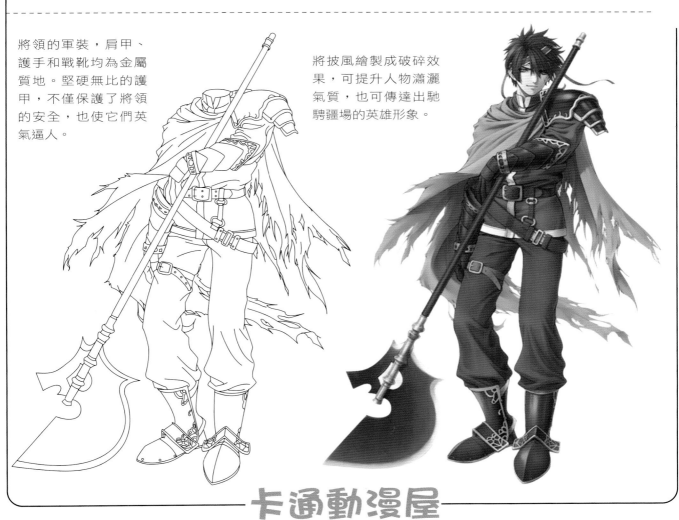

戰甲

從西周時期開始，中國古代戰甲，就多以犀牛、鯊魚等皮革製成，上面施以彩繪，增強其美觀。到了三國時期，戰甲的製作就比西周時期精緻得多。除了彩繪效果，還會有虎頭、雲紋等裝飾物出現。除了起到最基本的保護作用，還可昭示出穿著者的身份。

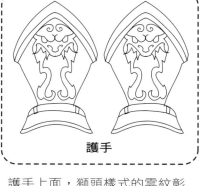

護手

護手上面，獅頭樣式的雲紋彰顯大將氣勢。歷史上孫堅是吳國的奠基人。曾經參與討伐黃巾軍的戰役，以及討伐董卓的戰役，驍勇善戰，有勇有謀。

戰甲整體設計透出大將風範。整體為暗紅色底色，以雲紋為點綴，鋼製虎頭立於肩上，包裹著護肩甲威風凜凜。

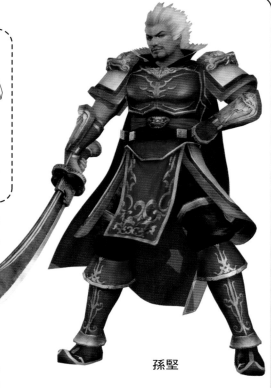

孫堅

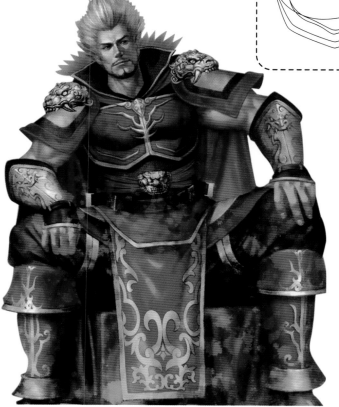

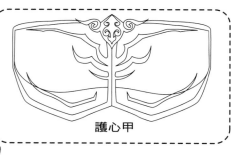

護心甲

稜角分明的線條，繪製出護心甲堅硬的質感。在護心甲的邊角通過雙線點綴，可以表現出戰甲細緻的一面。

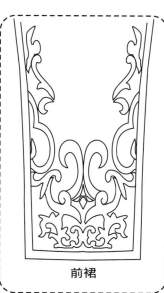

前裙

日式前裙後褲的服裝已經成為當今潮流。而三國時期戰甲的設計也採用這樣的前裙，則可以展現當時對於服飾的細膩雕琢。整套戰甲花紋的精華亦在於此，護心甲上和戰靴上的花紋，由此延伸。

戰靴

重金屬鎧甲

整套重金屬鎧甲,傳承了公元十六、十七世紀歐洲板甲。以金屬製成一整塊金屬鎧甲,可以保護全身不受傷害。古希臘與羅馬時期使用青銅為製作材料,十四世紀出現了熟鐵澆鑄的板甲,十五、十六世紀後出現了鍛打的軟鋼材質。

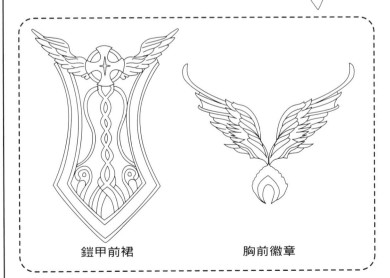

鎧甲前裙　　　　胸前徽章

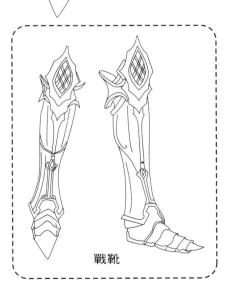

戰靴

鎧甲有主要兩個裝飾品:在胸前的雕型圖案和鎧甲前裙上的花紋。兩處圖文均有雕型翅膀出現。通過展翅的翅膀作為將領鎧甲的裝飾圖案,凸顯出將領如雕般的「執犬羊,食琢鹿」。

戰靴的設計迎合鎧甲的設計風格,同樣通過重金屬材質打造,保護週身不受傷害。戰靴花紋的設計,呈現奢華的哥德式的唯美效果。

長款禮服套裝

❶

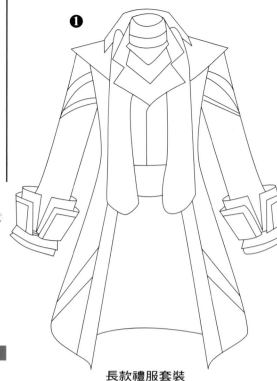

長款禮服套裝

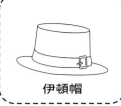

伊頓帽

禮帽是英國紳士文化的象徵，禮帽也成為一種傳統服飾，出現在眾多禮儀場所。伊頓帽是禮帽的一種，是英國知名貴族學校-伊頓學院學生戴的帽子，也是一種十分著名的平頂禮帽。

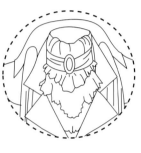

如同金魚尾部的領口，展現出禮服的古典效果。通過寶石束縛住碎花邊的方巾，填充在領口，凸顯貴族氣質。

❷

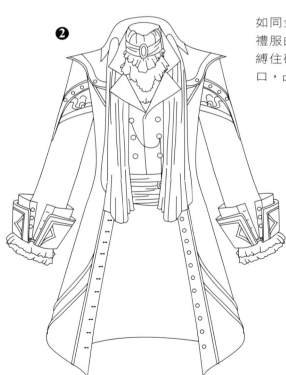

整件禮服的設計遵循了新古典主義藝術風格追求「莊重與寧靜之感」。整套服飾沒有極盡奢華的配飾，也沒有異常煩瑣的花紋，體現了自然、淡雅的藝術風格。

❸

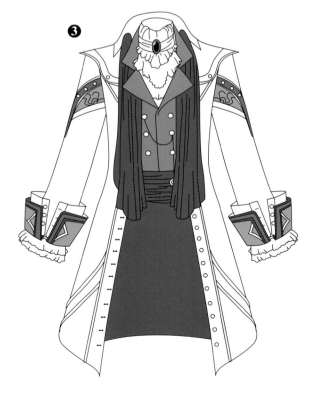

短款禮服

1453年，土耳其人戰勝並消滅了拜占庭帝國，君士坦丁堡改名為伊斯坦布爾，成了新興的奧斯曼帝國的首都，並開始了自己的文化發展。當時權貴們的服飾延續了拜占庭時期的風格，是希臘、羅馬的古典理念，東方的神秘主義和新興基督教文化這三種完全異質文化的混合物。

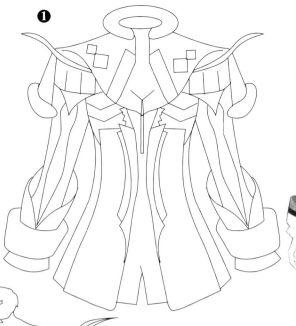

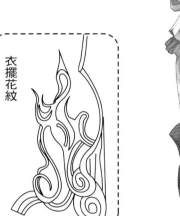

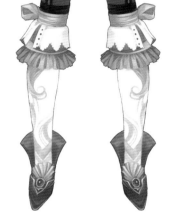

衣擺花紋

徽章

盤扣

徽章、雲紋是權貴的標誌，會在服飾上極力體現它們的精巧。而融合了東方文化色彩的一面，又在服飾上添加盤扣這種有中國風格強烈的飾品。

繪製方法：

第一步，簡要繪製出禮服輪廓。

第二步，根據輪廓繪製細節，注意雲紋的表現。

第三步，通過色彩讓服飾更艷麗。

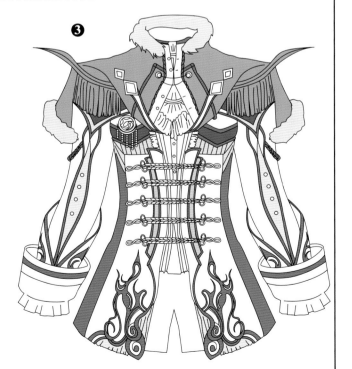

歐式巫師法袍

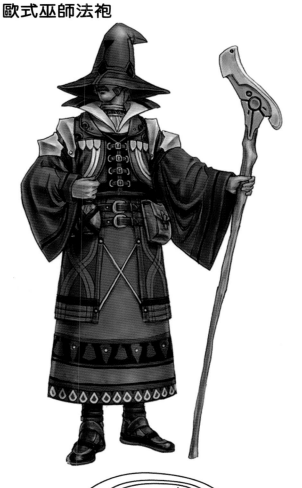

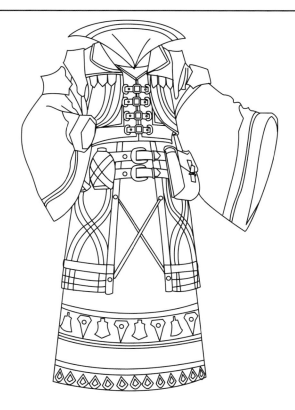

法師的法袍花紋較多，這件法袍有典型的歐式風格。服飾上的點綴不像古典的圖騰式花紋的蜿蜒，帶有的是歐式典型效果，稜角分明。繪製時注意錯落有序的花紋可以使服裝變得優雅，適當的褶皺線讓服裝變得更加柔韌。

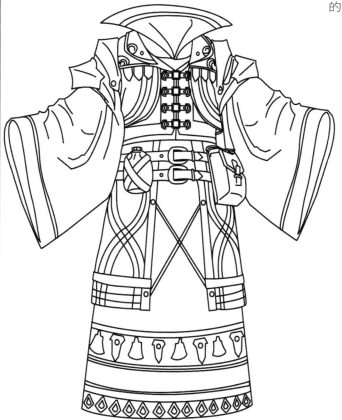

正視圖

法師帽子

法師鞋子

歐式的法師帽子與鞋子設計簡單，絲毫不顯繁瑣。帽子上的花紋與整套服裝相呼應，結合緊密。週身上下以棕色為主導色，舒緩的顏色透出法師的沉著，穩重。

卡通動漫屋

魔法師套裝

魔法師是一切超自然力量的結合體。他們擁有可以瞬間毀滅世界上任何物體的強大力量。更多的魔法師高傲、冷漠，不屑與任何人相處。以淡雅為主的服飾很適合孤寂的魔法師。

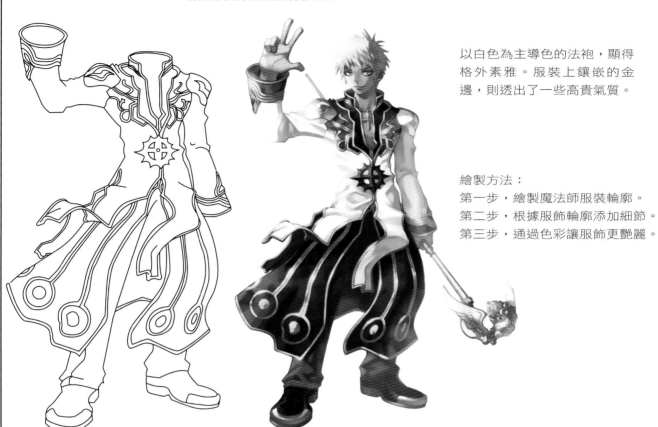

以白色為主導色的法袍，顯得格外素雅。服裝上鑲嵌的金邊，則透出了一些高貴氣質。

繪製方法：
第一步，繪製魔法師服裝輪廓。
第二步，根據服飾輪廓添加細節。
第三步，通過色彩讓服飾更艷麗。

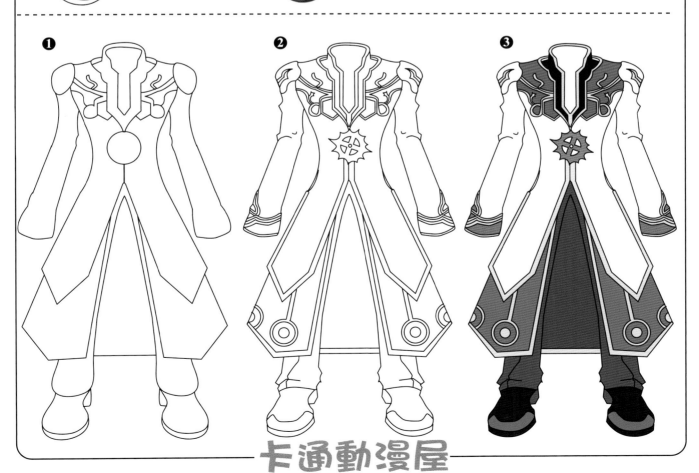

❶　　　❷　　　❸

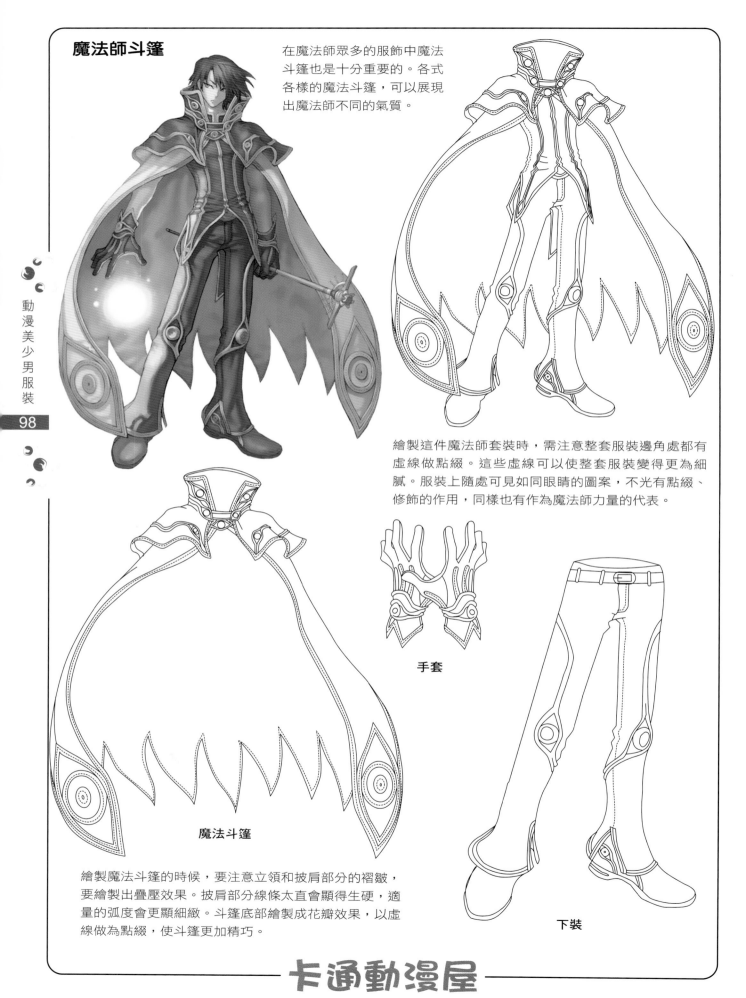

魔法師斗篷

在魔法師眾多的服飾中魔法斗篷也是十分重要的。各式各樣的魔法斗篷,可以展現出魔法師不同的氣質。

繪製這件魔法師套裝時,需注意整套服裝邊角處都有虛線做點綴。這些虛線可以使整套服裝變得更為細膩。服裝上隨處可見如同眼睛的圖案,不光有點綴、修飾的作用,同樣也有作為魔法師力量的代表。

手套

魔法斗篷

繪製魔法斗篷的時候,要注意立領和披肩部分的褶皺,要繪製出疊壓效果。披肩部分線條太直會顯得生硬,適量的弧度會更顯細緻。斗篷底部繪製成花瓣效果,以虛線做為點綴,使斗篷更加精巧。

下裝

陰陽師和服

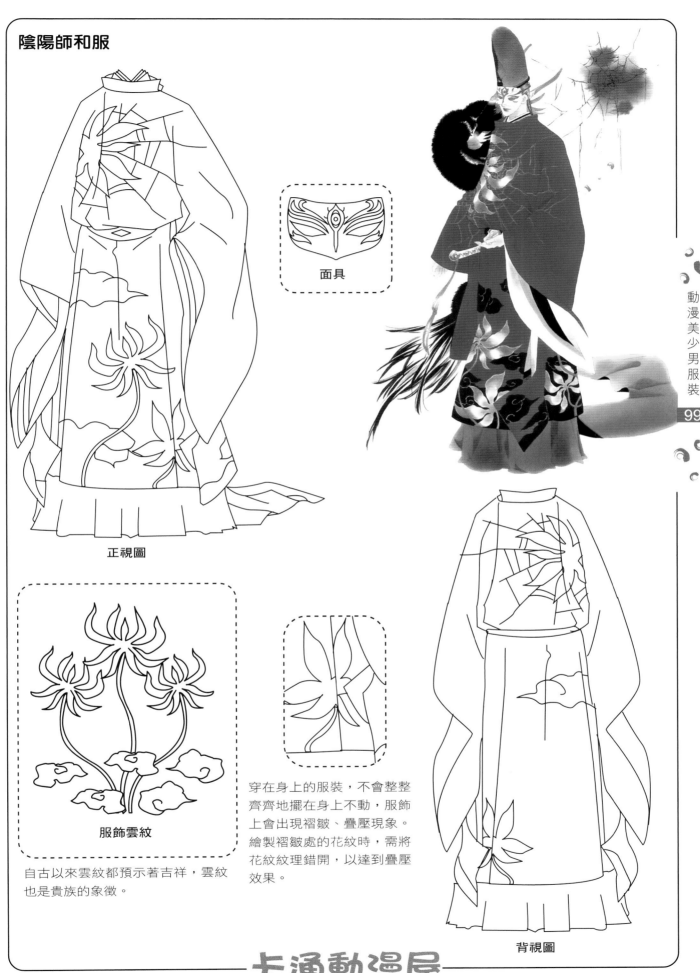

正視圖

面具

服飾雲紋

自古以來雲紋都預示著吉祥，雲紋也是貴族的象徵。

穿在身上的服裝，不會整整齊齊地擺在身上不動，服飾上會出現褶皺、疊壓現象。繪製褶皺處的花紋時，需將花紋紋理錯開，以達到疊壓效果。

背視圖

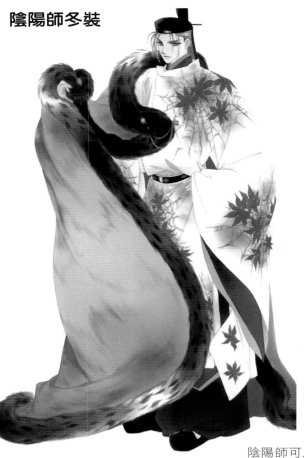

陰陽師冬裝

陰陽師可以說就是占卜師，他們不但懂得觀星宿、側方位，還會知災異、畫符唸咒。對於人們看不見的力量，例如：命運、靈魂、鬼怪，也都深知其原委，並具有支配這些事物的能力。陰陽師的服飾也就因此披上了更多的迷幻味道。

陰陽師服裝圖紋：

圖紋

蜘蛛網和楓葉是圖紋的主要組成部分。水霧效果的紅色底蘊，增添了服飾的朦朧感。

披風絨毛的表現：
關於披風上的絨毛，可以通過很多種表現手法來實現。這裡介紹的是通過折線繪製毛質物效果。

通過觀察可以看出披風絨毛均是由折線圍成。細小的折線可以製造出毛織物的柔軟效果。繪製時可以通過折線跟直線結合的方式，越到拐彎處折線越密集。

披風

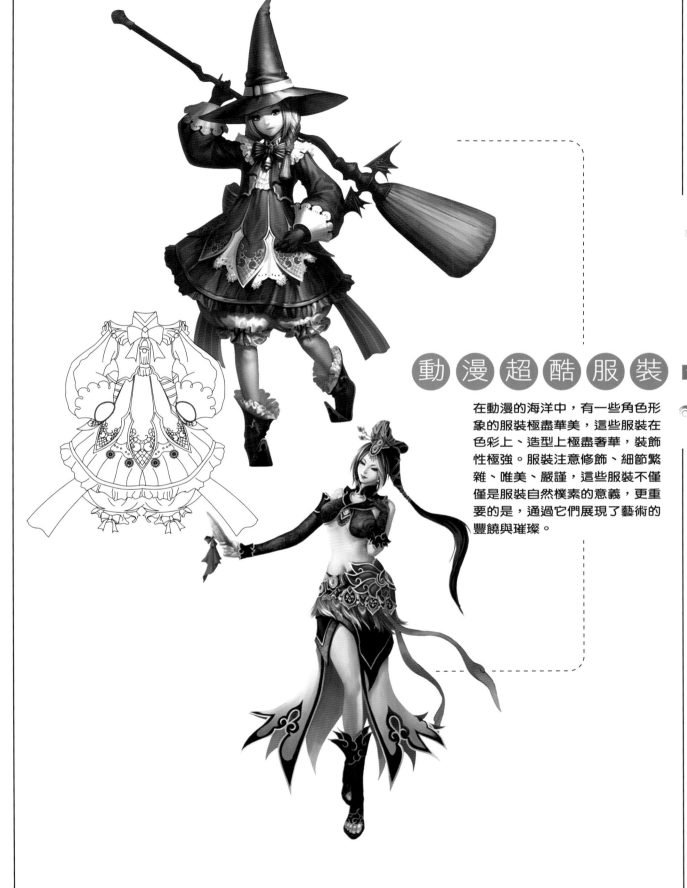

動漫超酷服裝

在動漫的海洋中,有一些角色形象的服裝極盡華美,這些服裝在色彩上、造型上極盡奢華,裝飾性極強。服裝注意修飾、細節繁雜、唯美、嚴謹,這些服裝不僅僅是服裝自然樸素的意義,更重要的是,通過它們展現了藝術的豐饒與璀璨。

吸血鬼斗篷

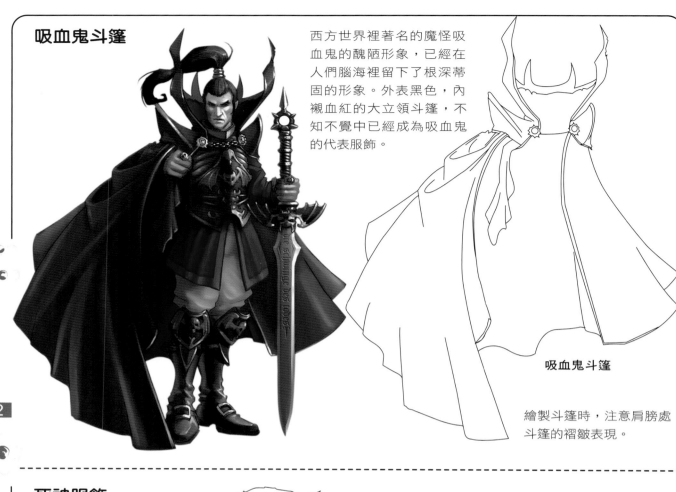

西方世界裡著名的魔怪吸血鬼的醜陋形象，已經在人們腦海裡留下了根深蒂固的形象。外表黑色，內襯血紅的大立領斗篷，不知不覺中已經成為吸血鬼的代表服飾。

吸血鬼斗篷

繪製斗篷時，注意肩膀處斗篷的褶皺表現。

死神服飾

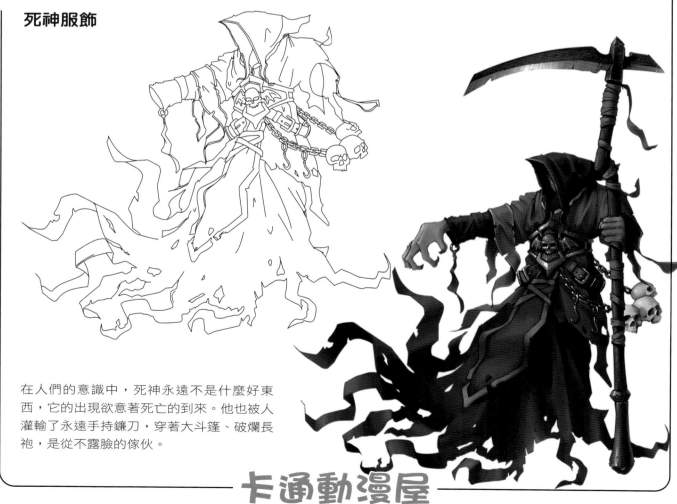

在人們的意識中，死神永遠不是什麼好東西，它的出現欲意著死亡的到來。他也被人灌輸了永遠手持鐮刀，穿著大斗篷、破爛長袍，是從不露臉的傢伙。

卡通動漫屋

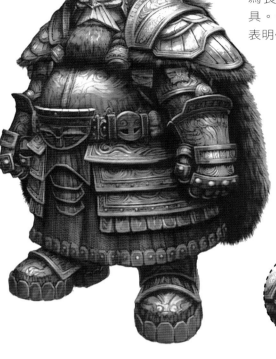

矮人部落就地取材，利用當地的木頭通過雕刻，渲染成為長老的面具、護肩等防具。長老們身後披著熊皮，表明他們身份的顯赫。

矮人部落長老服飾

木製肩甲

繪製整套服飾時要注意，通過線條的交錯，繪製出木製效果。尤其肩甲處線條的排布，斜線依次排列，能體現出肩甲的木製效果。

長老後背的熊皮披風，在繪製時也需要注意。用「✓」的形狀圍成披風的形狀，形成披風毛，使熊皮披風更細緻。

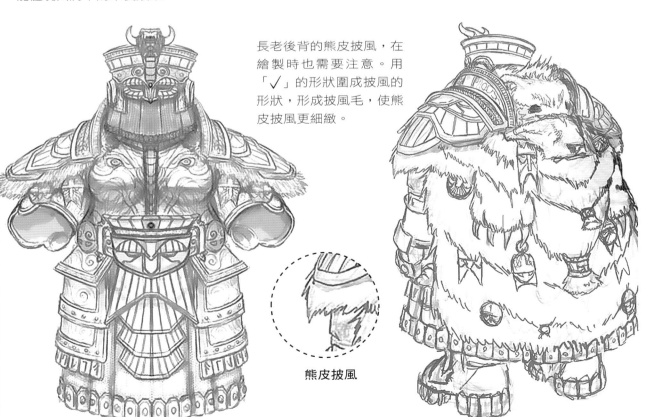

熊皮披風

正視圖

背視圖

卡通動漫屋

海盜服飾

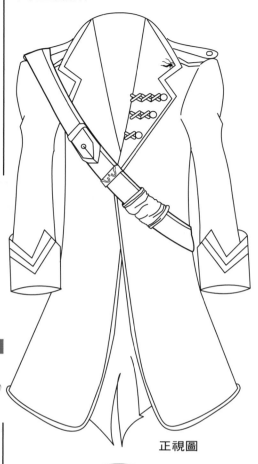

正視圖

歷史上海盜們的航海生活並不是十分富足，經常吃些已經發霉變質的食物，甚至會吃船上的老鼠、臭蟲。當然在服飾上也不會像貴族那樣華麗，不過船長的服裝跟普通船員還是有區別的。外套風衣，是十分厚重的冬裝，風衣上沾滿混有血漬和泥土的黑紅色，使海盜殘忍的形象更加根深蒂固。

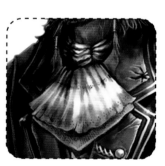

海盜服領巾

歐洲海盜要追溯到羅馬帝國和拜占庭帝國先後時期，海盜船長的服飾凸顯了當時貴族氣勢。領花的設計讓人想起公元前五世紀時期王室貴族的服裝。

海盜木製假腿的形象源於《金銀島》中的描述。作品的原形假腿是一副柺杖，經過好萊塢的演繹成了木製假腿。隨著動漫業的發展，海盜的木製假腿也升級至金屬質地，和海盜的鐵鉤手有異曲同工之處。

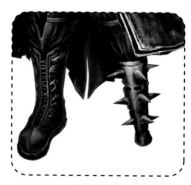

假腿配飾

背視圖

卡通動漫屋

森林守護者服飾

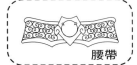

護手

護手由兩部分組成,除了護手本體,還分出一部分在手臂上。羽毛的添加,更顯得貼近自然。

腰帶

金屬結構的腰帶上面雕琢著精細異常的花紋,紋理簡單,全由螺旋形狀組成。腰帶中間鑲著耀眼的紅寶石。

守護者將整片森林的綠色穿在身上,佈滿綠葉的籐條為衣帶,斜跨在肩上,連接佈滿綠葉的披風。守護者帶著滿森林的希望守護著森林。

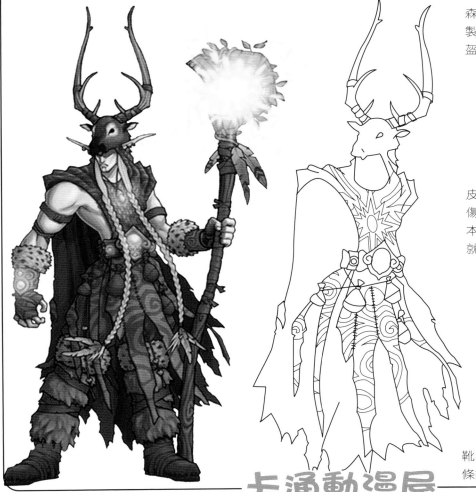

森林守護者整套服飾是由鹿皮製成,鹿頭也成為守護者的頭盔。

皮質的護手不光有防護手不受傷害的作用,還有積蓄能力的本事。護手正中鑲嵌的魔法石就是起到蓄積能量作用的。

靴子也是毛質的,小腿和腳用布條捆綁、固定。

卡通動漫屋

精靈魔導師服飾

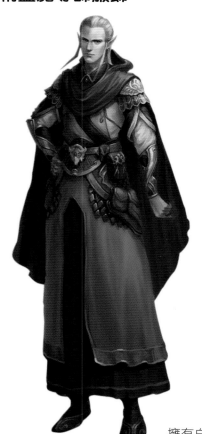

106

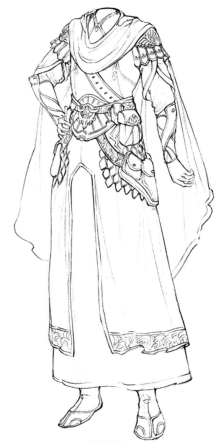

正視圖

擁有白種人皮膚的精靈
魔導師，總是身著青色
長袍，柔軟的絲質長袍
上還覆蓋著雕刻精緻花
紋的金色護甲。

護肩

腰包

腰包

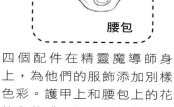

腰包

四個配件在精靈魔導師身
上，為他們的服飾添加別樣
色彩。護甲上和腰包上的花
紋與整體服飾相符，細膩、
圓潤。充分代表了西歐繪製
風格。

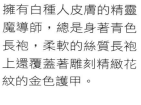

軟鱗甲

外袍下的軟鱗甲，具有
絕佳的保護作用。軟鱗
甲在柔軟的絲質外袍
下，就好像精靈魔導師
外柔內剛的性格。

斗篷尾部

斗篷尾部一改傳統方形樣
式，改為菱形的尖角，透出
精靈魔導師詭異和與常人不
同的姿態。

背視圖

配斗篷圖

言闌真人服飾

言闌真人實屬一位道者姿態，一縷飄然的鬍鬚灑滿前心，仙風道骨的姿態油然而生。繪製這樣道家姿態的老者服飾，要注意服裝飄渺、虛幻的感覺。長大的衣袖、衣擺隨風而動，營造這種飄渺、虛幻的效果。

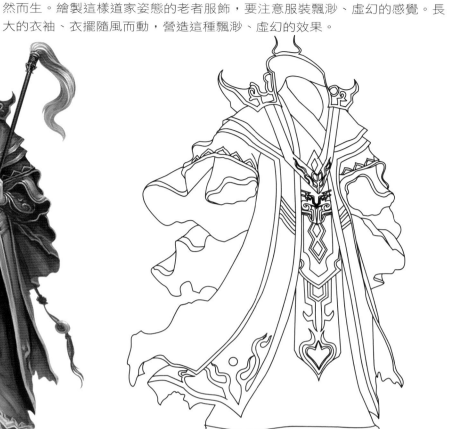

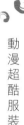

正視圖　　　　　　背視圖　　　　　　背視彩圖

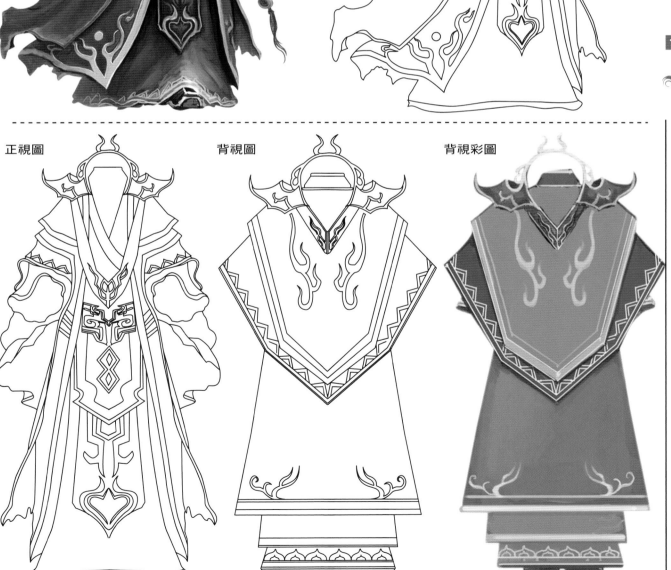

卡通動漫屋

言緒真人服飾

言緒真人和言闌真人一樣都是道家的老者，從服飾上來看，言緒真人的服飾更加簡潔，頭頂圖騰樣式的光束，顯得更加與眾不同。雖然在服飾上沒有言闌真人那樣虛幻，但腳下那朵祥雲揭露了他的仙家身份。

頭頂的光束

服飾中，每條花紋的線條都是通過雙線構成。這種繪製手法，使服飾更加細膩。

中國古典裝飾圖案被運用在言緒真人的服飾上。服飾上蜿蜒的花紋和飛簷的披肩，都讓生活在蓬萊仙島的言緒真人顯得更加迷幻。

動漫超酷服裝

108

卡通動漫屋

骷髏破兵服飾

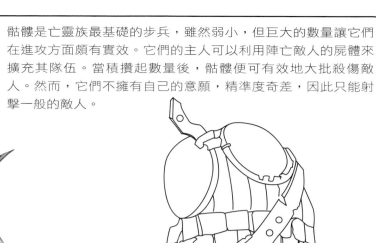

骷髏是亡靈族最基礎的步兵，雖然弱小，但巨大的數量讓它們在進攻方面頗有實效。它們的主人可以利用陣亡敵人的屍體來擴充其隊伍。當積攢起數量後，骷髏便可有效地大批殺傷敵人。然而，它們不擁有自己的意願，精準度奇差，因此只能射擊一般的敵人。

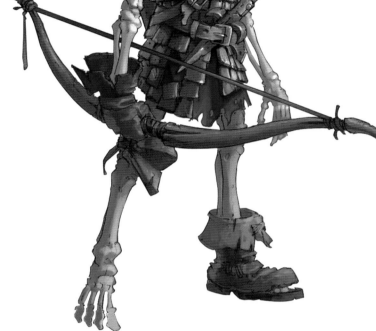

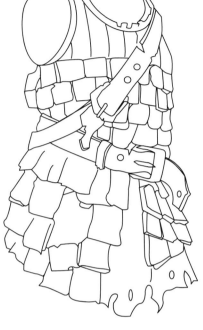

繪製兵甲時，需要注意的是要抓住破兵戰敗的特質，兵甲的繪製要符合支離破碎的要求。每片兵甲都是由這些不規則的形狀拼接而成，達到最佳效果。

破兵的必備用品：斷臂的槍頭、殘破的頭盔、破爛不堪的手套、開口笑的鞋。這些都是裝點骷髏士兵的工具。迎合殘破一詞，將士兵除兵甲之外的物品，依然繪製成破爛不堪的樣子。而整體形象中只帶一隻手套，只穿一隻鞋子的形象，更加深入刻畫了戰敗將士的形象。

屍巫王服飾

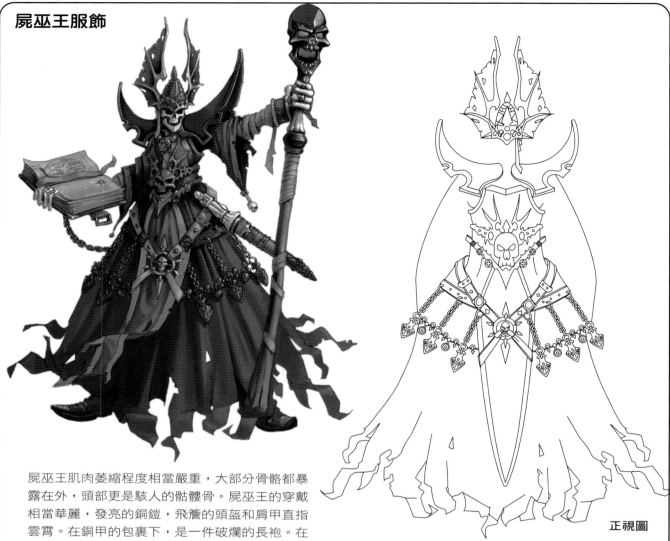

正視圖

屍巫王肌肉萎縮程度相當嚴重，大部分骨骼都暴露在外，頭部更是駭人的骷髏骨。屍巫王的穿戴相當華麗，發亮的銅鎧，飛簷的頭盔和肩甲直指雲霄。在銅甲的包裹下，是一件破爛的長袍。在長袍的襯托下，好似突顯了屍巫王週身散發出來的屍臭。

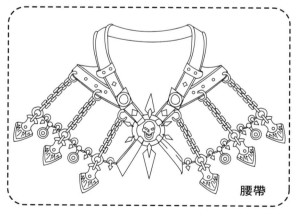

腰帶

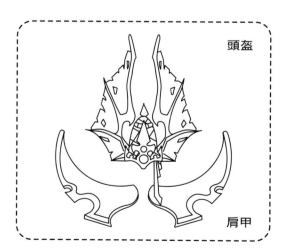

頭盔

肩甲

屍巫王華麗的腰帶，皮質的腰帶通過鐵鏈連接而成，中間骷髏樣式的圖紋與整套骷髏鎧甲相呼應。腰鏈做工精細，每部分都通過橢圓形金屬鏈連接。豪華的配飾，讓屍巫王增添王者氣勢。

屍巫王的頭盔，如同蝙蝠破碎的翅膀，肩甲的設計迎合頭盔飛簷的樣式，美化了屍巫王整套裝飾。

民兵服飾

如果說，屍巫王的服飾有著哥特式服飾的華麗、繁瑣，那麼民兵的裝束，一定能稱得上是田園式的簡單、隨意了。

粗布的短衫包裹著民兵肥大的身體，腰間一根草繩當做腰帶。沒有盔明甲亮，也沒有綾羅綢緞，只是簡單的粗布衣，這就是民兵與王者最根本的區別。

與布衣布褲相配的鞋子，不像將軍戰靴那樣威風。繪製時注意鞋子上應有的褶皺，體現出布鞋的軟度。

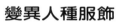

變異人種服飾

民兵的服飾簡單、樸素，變異人種的服飾則是破爛不堪。變異人種，顧名思義，就是通過藥物或外界因素，改變了人類原有的特徵。這樣角色的繪製，配上破爛不堪的服飾就成了理所當然的走向，這樣可以襯托變異人種更猙獰的一面。

衣服

褲子

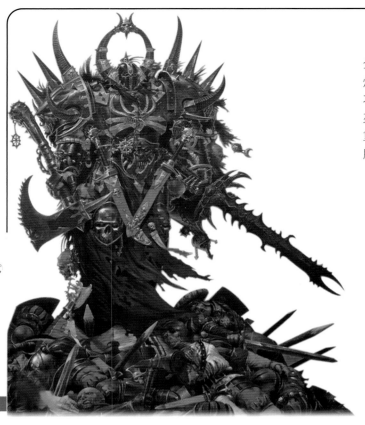

煉獄死士服飾

全身由鐵甲鑄造的煉獄死士，不畏懼地獄之火的灼燒，是一批比亡靈更加可怕的怪物。它們穿的是密不透風的重鎧甲，戴的是可抵擋槍林彈雨的鐵頭盔。他們用血肉模糊的頭顱當作飾品，來裝點那身重鎧甲。它們站在用死屍堆積起來的山丘，來觀賞勝利的戰場。

繪製時要注意，煉獄死士的線條規整，不會出現太大的起伏。平整的線條，可表現出重鎧甲的稜角，更能表現出鎧甲的金屬質感。肩甲和頭盔上的牛角，透過細線有規律地排列，會顯得此處更加細緻。

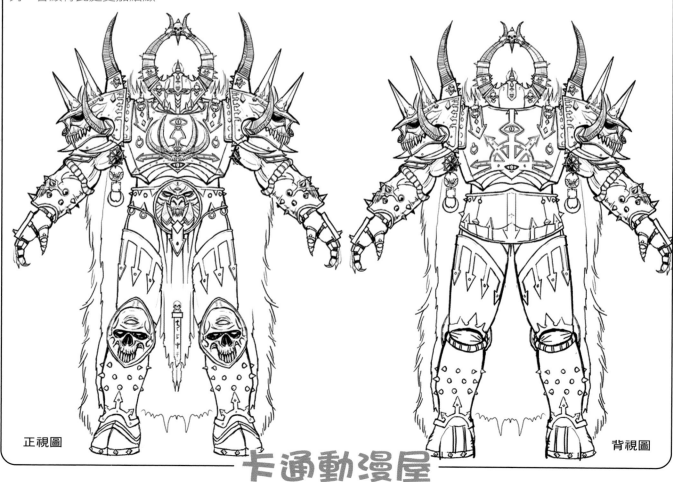

正視圖　　　　　　　　　　　　　　　　背視圖

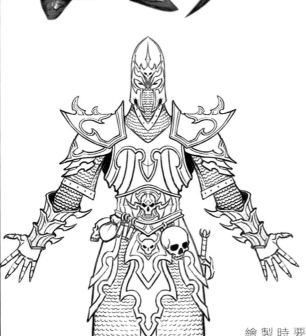

黑暗衛士服飾

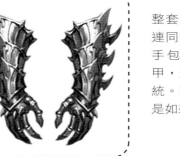

整套護手就像鋼製的手套，連同手指一起保護起來。護手包裹著手臂處的重型鏈甲，形成密不可分的防護系統。護臂上的鉤型倒刃，就是如剃刀般鋒利的鋼刃。

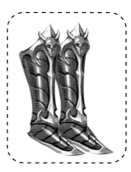

戰靴的設計與護手雷同，包裹在鋼結構的材質下。金色部分作為裝飾出現，骷髏頭與鎧甲套裝的裝飾相呼應。

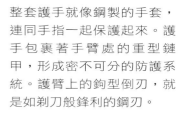

繪製時要注意線條流暢性。鏈甲上呈魚鱗狀，雖然看上去線條繁多，但也不是無規律可循。要保證每條鱗甲的整齊度，不可雜亂。外層重鎧甲，在邊角處用雙線進行繪製，可使鎧甲看起來更細緻。

正視圖

背視圖

金甲武士服飾

武士的魚鱗金甲十分柔軟，便於行動。上面還覆蓋有雕刻精緻花紋的鎧甲，是給武士提供堅不可摧的防禦系統。金燦燦的鱗甲十分耀眼，雕琢精緻的花紋十分細膩，雕型頭冠更是氣度不凡。整套設定無不凸顯金甲御劍師的大將風範。

正視圖

魚鱗甲是由一排排連接在一起的金屬片製成，有青銅的、鐵質的。貴族騎士常常會採用鍍金的手法。

鱗片甲外觀，每片鱗甲的上邊呈直角，下邊呈圓形。上面和中部有孔，可以穿繩產生固定作用。

戰甲相符，均是鍍金金屬材質，上有展翅羽翼效果的圖案。

金甲武士的披風不是一般的華麗，除了材質是通過金線縫製而成，圖案樣式更是氣度不凡。花紋以展翅的鳳凰為主，尾部細膩圓滑的弧線與披風底部花紋渾然天成。更是凸顯服飾做工的精細。

背視圖

披風樣式圖

黑暗巫師服飾

黑暗巫師擁有一件華麗精緻的絲綢長袍，並且上面繡有黑色的符文。兇惡的尖刺頭冠，鑲嵌著印有符文的紫色寶石，神秘感油然而生。盔甲上骷髏的裝飾凸顯出人物的邪惡。

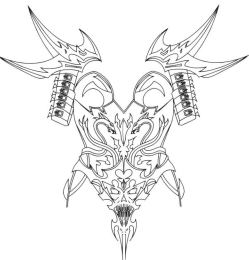

腰部周圍掛有骷髏的裝飾物，腰部的厚重感有所加強。在每個骷髏的面部也帶有金屬的面具。

扭曲的金屬立體花紋佈滿整個戰靴，既美觀又增強了活動的靈活性。鞋身上帶有彎勾的倒刺，與盔甲形成呼應。

護腕

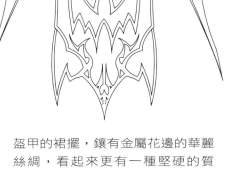

盔甲的花紋是對稱的，手臂是由多個皮帶組合而成。腹部鑲有類似於蛇的花紋，凸顯出人物的邪惡，底部是一個巨大的金屬骷髏頭，極其鬼魅。

盔甲的裙擺，鑲有金屬花邊的華麗絲綢，看起來更有一種堅硬的質感。裙擺疊加式的設計，讓裙擺看起來更有層次感與立體感。

巫靈服飾

巫靈服整體感覺透著一種鬼魅的氣息。輕型的護甲是由對稱的花紋組成。金屬鎧甲上有剃刀一樣的鋒利鉤子與倒刺，深色的鎧甲上有金色的金屬加以點綴，為鎧甲增添了亮點。

衣服後面的裝飾，讓這件簡單的鎧甲看起來更為華麗。

下身鎧甲的裝飾物，複雜的骷髏形狀，預表巫靈的邪惡、陰暗。

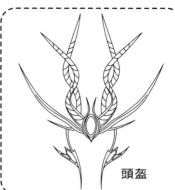

頭盔

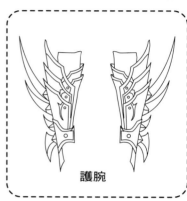

護腕

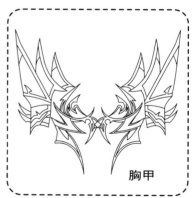

胸甲

鎧甲的結構是層疊式的，繪製時要注意順序，這樣繪製出的鎧甲，才有立體感。

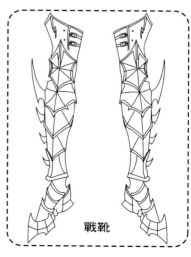

戰靴

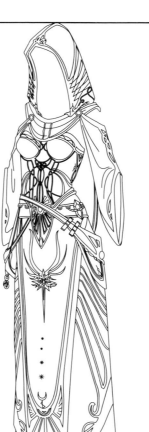

魔導師服飾

衣服的整體感覺,清新素雅又不失高貴。大大的帽子將人物的臉遮擋住,隱約露出的五官,透著一種神秘感。金色的花紋給這件單色的裙子添加了亮點。

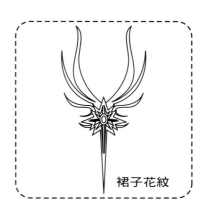

裙子花紋

繁雜的金色花紋繡於裙子的正中間,彷彿透露著其人物尊貴的身份與地位。

米黃色的裙子夾雜著金色與藍色的紋理,袖子的設計帶有一種希臘的風格,月亮與星星的的圖案在裙子與披風上多次出現,富有一種神秘感。

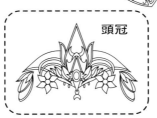

頭冠

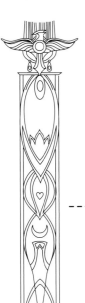

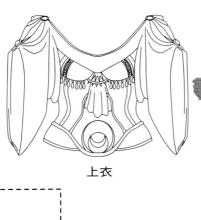

上衣

裙擺上的裝飾頂部是一個老鷹的圖案,預示著魔導師的敏銳與高傲。

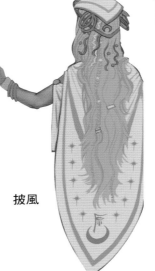

披風

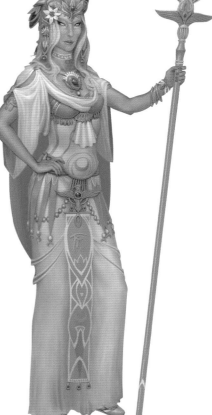

卡通動漫屋

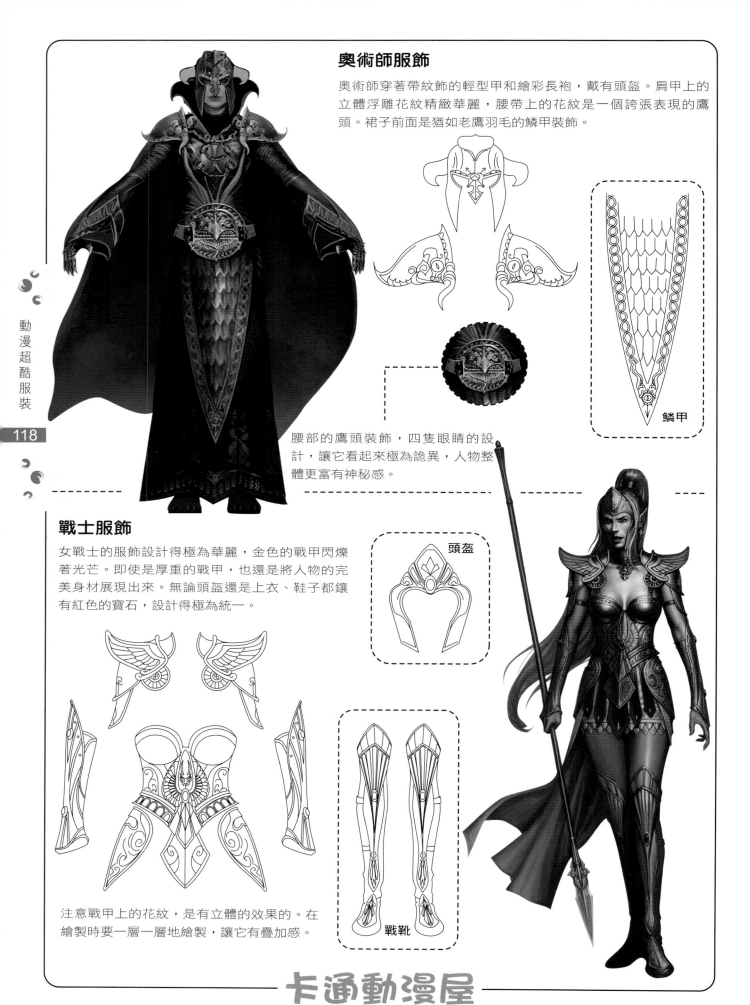

奧術師服飾

奧術師穿著帶紋飾的輕型甲和繪彩長袍，戴有頭盔。肩甲上的立體浮雕花紋精緻華麗，腰帶上的花紋是一個誇張表現的鷹頭。裙子前面是猶如老鷹羽毛的鱗甲裝飾。

鱗甲

腰部的鷹頭裝飾，四隻眼睛的設計，讓它看起來極為詭異，人物整體更富有神秘感。

戰士服飾

女戰士的服飾設計得極為華麗，金色的戰甲閃爍著光芒。即使是厚重的戰甲，也還是將人物的完美身材展現出來。無論頭盔還是上衣、鞋子都鑲有紅色的寶石，設計得極為統一。

頭盔

注意戰甲上的花紋，是有立體的效果的。在繪製時要一層一層地繪製，讓它有疊加感。

戰靴

卡通動漫屋

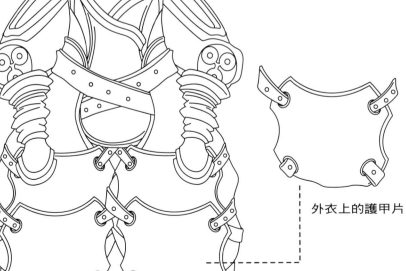

防具商人服飾

所謂的防具商人就是販賣各種職業裝備的，人物所穿的服裝帶有中國韻味的上衣與歐式特色的盔甲、戰靴。在衣服上大量運用皮帶作為裝飾，又賦予了現代時尚的韻味。

綁頭髮的飾品，運用皮帶固定頭髮。飾品的形狀好似星形飛鏢，表明防具商人的身份。

在紅色衣服的部位有六邊形的圖形，使得衣服表面富有立體感。

側面圖

外衣上的護甲片

正面圖

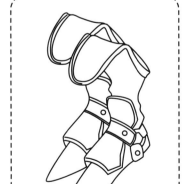

防具商人的戰靴，頂部是反折的設計，讓戰靴看起來不致死板。腳腕處搭扣的設計，有利於人物腳部的活動。

卡通動漫屋

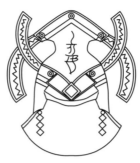

女官服飾

雖然是澳洲類型的人物，但是在服裝上卻有著中國的特色，紅色的底色、金色的龍鳳花紋。由於衣服的疊加設計，使得衣服看起來有種盔甲的感覺。

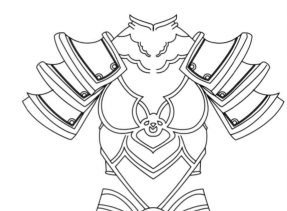

頭盔

上衣

腰間上的裝飾是由菱形的小飾品組合而成，為這件中式的衣服增添了活躍的色彩。

花紋

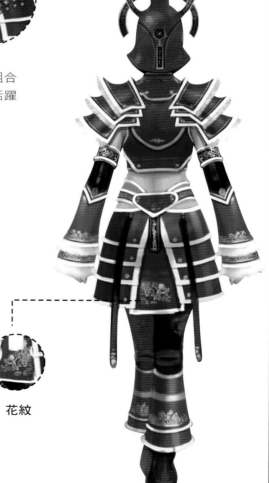

花紋

袖子的設計是雙層的，袖口如同喇叭的形狀。並且繡有金色花紋。

褲腿的設計與袖口的設計一致，而且也繡有金色的花紋，對稱龍鳳花紋看起來極為華麗。

魔女服飾

魔女有善良的、邪惡的，但是在著裝上都有著大同小異的風格。大大的魔女帽，與瘦小的身軀形成對比。在衣服上會經常出現蕾絲、綵帶、蝴蝶結等可愛的裝飾。

第一步，我們呈現出了衣服的大體結構。線條簡單清晰。

第二步，添加衣服上更多的細節，對稱式的花紋是這件衣服的特點。

①

②

細節展示：

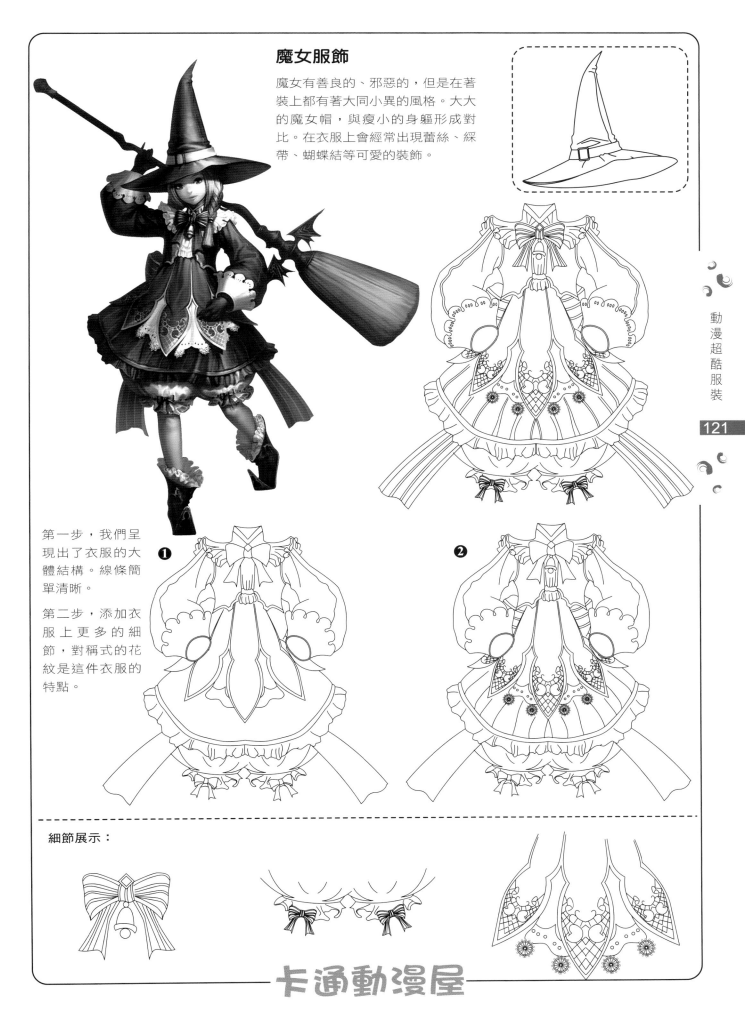

刺客服飾

刺客的穿著也是簡練，但是在衣服上那些精緻的小設計上，也可以看出這個女孩與普通女孩的區別。腰部戴有腰包，裝有刺客常用的小型武器。

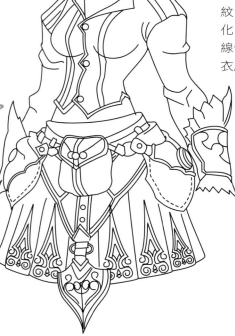

繪製衣服時，要注意衣服上的花紋會隨著衣服的褶皺而發生變化，在繪製有褶皺地方的花紋與線條時，要有曲線的變化，這樣衣服看起來才有立體感。

正面圖

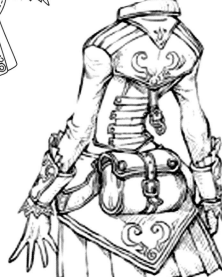

背面圖

裙邊上的花紋，運用曲線繪製出的對稱式花紋，看起來極為華麗。

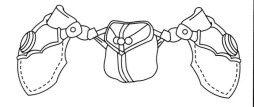

刺客的腰包，為了表現用針線縫合的效果，可以運用虛線表示。

刺客的長靴，靴子收緊的效果凸顯出人物小腿部的纖細。

劍士服飾

希娜·卡農是擊劍部的主將，身穿帶有歐式韶文的劍士套裝。
帶有披肩的上衣有著棕色的自然復古，而紅色的帽子、蝴蝶結
和裙子又擁有著活力與力量。

帽子

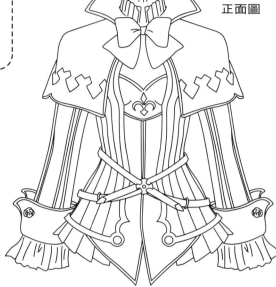

正面圖

服裝整體款式並不是很複雜，主要是表現在百褶
的效果上，從上衣、袖口和裙子都可以看出來。
褶襯的密度越高，越能體現出少女的魅力與活
力。披肩立領的設計為人物增添了一份率性。

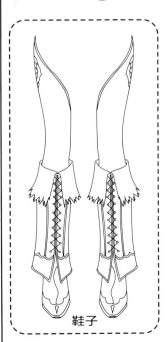

鞋子

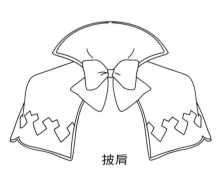

披肩

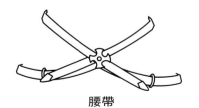

腰帶

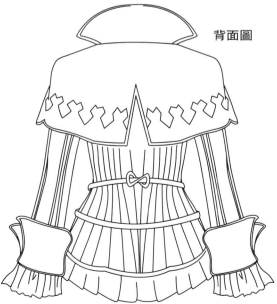

背面圖

過膝的曲線長襪巧妙地表
現出女性腿部的線條，棕
色的繫繩長靴，顯得隨
性，不死板。

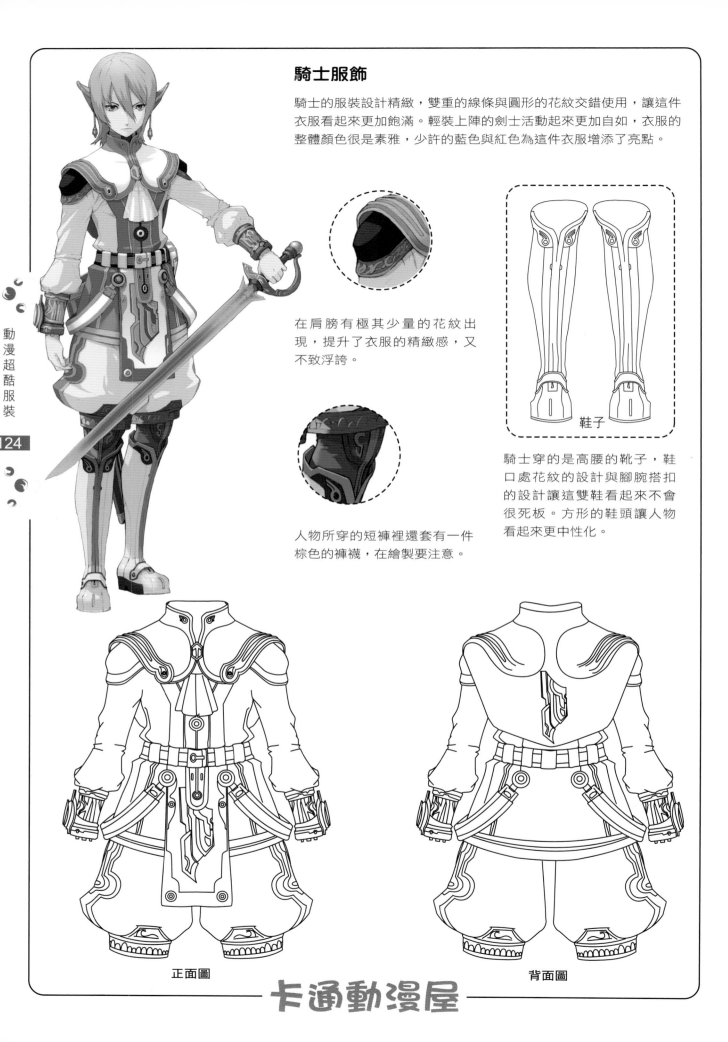

騎士服飾

騎士的服裝設計精緻，雙重的線條與圓形的花紋交錯使用，讓這件衣服看起來更加飽滿。輕裝上陣的劍士活動起來更加自如，衣服的整體顏色很是素雅，少許的藍色與紅色為這件衣服增添了亮點。

在肩膀有極其少量的花紋出現，提升了衣服的精緻感，又不致浮誇。

人物所穿的短褲裡還套有一件棕色的褲襪，在繪製要注意。

鞋子

騎士穿的是高腰的靴子，鞋口處花紋的設計與腳腕搭扣的設計讓這雙鞋看起來不會很死板。方形的鞋頭讓人物看起來更中性化。

正面圖

背面圖

卡通動漫屋

機械戰服飾

雖然是弓箭手，但是無論在著裝上還是武器上都是機械化的，金屬質感的戰服並沒有運用常用的深色調，反而用了較明快的藍色與粉色，使衣服看起來並不沉重，但又不失金屬質感。

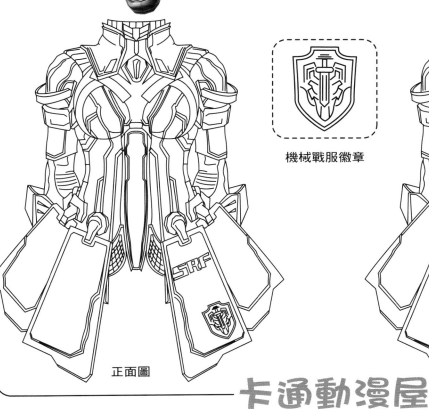

金屬質地的袖子與手套有效地保護了弓箭手的手臂。手套露出了弓箭手的手指，有利於手指的靈活性。

人物穿的是超短褲，粉色的翻邊設計，讓人物顯得更活潑。腰帶掛在臗部，凸顯出腰部的纖細。

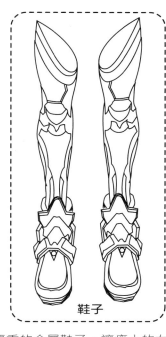

鞋子

厚重的金屬鞋子，讓瘦小的女孩看起來更有一種沉重感。

機械戰服徽章

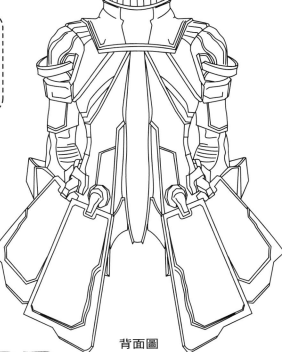

正面圖

背面圖

精靈服飾

在精靈服飾中，會明顯地將動物的一些特徵表現成服裝，穿在精靈的身上。左面的這幅圖就可以很明顯地看出，在服裝上有蜘蛛網的網狀圖形。

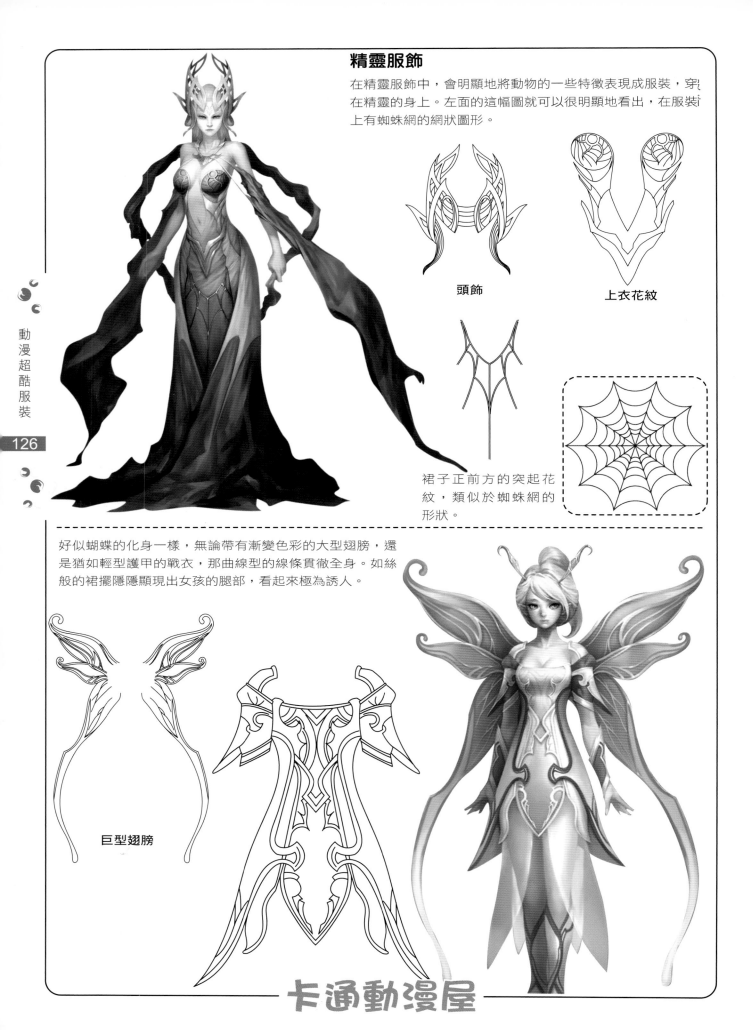

頭飾

上衣花紋

裙子正前方的突起花紋，類似於蜘蛛網的形狀。

好似蝴蝶的化身一樣，無論帶有漸變色彩的大型翅膀，還是猶如輕型護甲的戰衣，那曲線型的線條貫徹全身。如絲般的裙擺隱隱顯現出女孩的腿部，看起來極為誘人。

巨型翅膀

卡通動漫屋

妖精服飾

妖精的服飾有很多種，現在圖中的人物是蛇的化身。衣服的整體色彩運用了綠色，裙子飄逸的樣子猶如彎曲的蛇身。貝殼狀的飾品彷彿蛇的鱗片鋪滿全身。

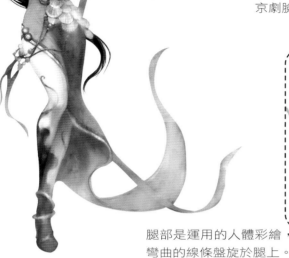

頭部的裝飾類似於中國的京劇臉譜，古香古色。

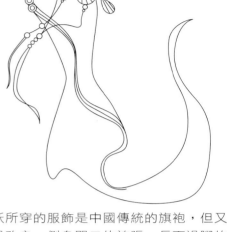

衣領

腿部是運用的人體彩繪，彎曲的線條盤旋於腿上。

蛇妖所穿的服飾是中國傳統的旗袍，但又經過改良，側身開口的誇張、長而過腳的裙擺，將蛇的妖嬈展現無疑。

妖術師服飾

妖術師的服裝性感中帶有一些靈氣，如精緻華麗的頭冠、隨風飄動的綵帶等。腰間上佩戴著太極玉珮，反而給這件性感的服飾增添了些聖潔感。

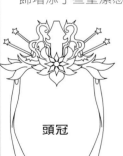

頭冠

上衣花紋

如花瓣般的敞口領子展現出女性肩部的線條。

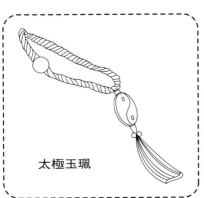

太極玉珮

裙底處印有深色的花紋，不張揚，看起來淡雅素氣。

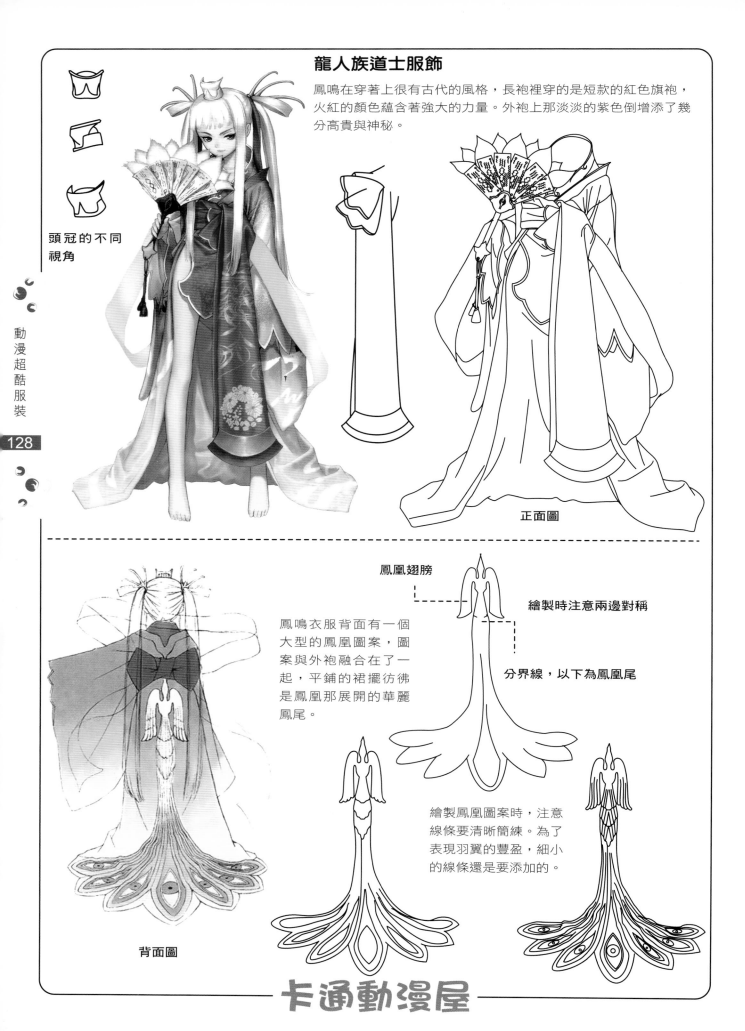

龍人族道士服飾

鳳鳴在穿著上很有古代的風格，長袍裡穿的是短款的紅色旗袍，火紅的顏色蘊含著強大的力量。外袍上那淡淡的紫色倒增添了幾分高貴與神秘。

頭冠的不同視角

正面圖

鳳鳴衣服背面有一個大型的鳳凰圖案，圖案與外袍融合在了一起，平鋪的裙擺彷彿是鳳凰那展開的華麗鳳尾。

背面圖

鳳凰翅膀

繪製時注意兩邊對稱

分界線，以下為鳳凰尾

繪製鳳凰圖案時，注意線條要清晰簡練。為了表現羽翼的豐盈，細小的線條還是要添加的。

卡通動漫屋

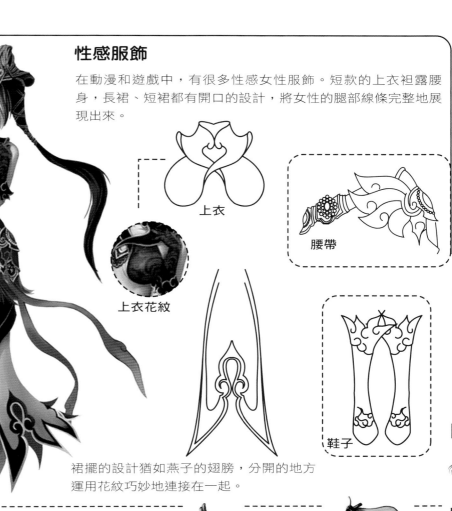

性感服飾

在動漫和遊戲中，有很多性感女性服飾。短款的上衣袒露腰身，長裙、短裙都有開口的設計，將女性的腿部線條完整地展現出來。

頭飾

上衣

上衣花紋

腰帶

鞋子

裙擺的設計猶如燕子的翅膀，分開的地方運用花紋巧妙地連接在一起。

性感的服飾由於袒露得比較多，不像其他的服裝複雜華麗。所以在衣服的小細節上的設計比較多，如在僅有的面料上繡上精緻的花紋、飾品的點綴等等。

手套

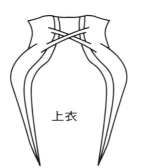

上衣

裙子側面的開口凸顯出人物性感的腿部，若隱若現的效果，足以吸引目光。

鞋子

性感服飾僅有的裝飾品，繡有金色花紋的綵帶系有金屬鐵環，給這件衣服增加了些垂墜感。

國家圖書館出版品預行編目資料

卡通動漫屋：服裝篇/叢琳編著 . --臺北縣
　　中和市：新一代圖書，2011 . 01
　　　　面；　公分
　ISBN ：978-986-6142-07-9（平裝）

　1.動漫　2.動畫 3.繪畫技法

　947.41　　　　　　　　　　　　99026091

卡通動漫屋─服裝篇

作　　　者：叢琳

發　行　人：顏士傑

編輯顧問：林行健

資深顧問：陳寬祐

出　版　者：新一代圖書有限公司

　　　　　　新北市中和區中正路906號3樓

　　　　　　電話：(02)2226-3121

　　　　　　傳真：(02)2226-3123

經　銷　商：北星文化事業有限公司

　　　　　　新北市永和區中正路456號B1

　　　　　　電話：(02)2922-9000

　　　　　　傳真：(02)2922-9041

印　　　刷：五洲彩色製版印刷股份有限公司

郵政劃撥：50078231新一代圖書有限公司

定價：320元

全系列五冊特價1350元

ISBN：978-986-6142-07-9

2011年2月印行